百年色辭典

關於作者

凱蒂 ‧ 葛林伍德（Katie Greenwood）長期投入圖片研究，參與多部視覺藝術主題的暢銷書。葛林伍德有敏銳的圖片鑑賞力，能洞悉插畫家與設計師的專業需求，也熟悉美學、時尚與色彩趨勢的歷史發展。這是葛林伍德的第一本著作。

百年色辭典：

一次掌握色彩流行史、設計代表作、配色靈感，
打造出最吸睛與富品味的美感色彩

KATIE GREENWOOD

凱蒂・葛林伍德

呂奕欣———譯

百年色辭典：
一次掌握色彩流行史、設計代表作、配色靈感，
打造出最吸睛與富品味的美感色彩
凱蒂・葛林伍德（Katie Greenwood）著；呂奕欣譯 . --- 二版 . -- 台北市：漫遊者文化出版：
大雁文化發行 , 2022.05 240 面 ; 15*21 公分
譯 自 100 Years of Colour: Beautiful Images & Inspirational Palettes From A Century of Innovative Art,
Illustration & Design
ISBN 978-986-489-552-6（精裝）
1. 色彩學 2. 歷史
963.09 110020170

作　者	凱蒂・葛林伍德（Katie Greenwood）	發 行 人	蘇拾平
譯　者	呂奕欣	出　版	漫遊者文化事業股份有限公司
美術設計	廖韡	地　址	台北市松山區復興北路三三一號四樓
內頁構成	簡至成	電　話	(02) 27152022
編輯協力	黃威仁	傳　真	(02) 27152021
行銷企畫	林瑀、陳慧敏	讀者服務信箱	service@azothbooks.com
企畫統籌	駱漢琦	漫遊者臉書	www.facebook.com/azothbooks.read
業務發行	邱紹溢	劃撥帳號	50022001
營運顧問	郭其彬	戶　名	漫遊者文化事業股份有限公司
責任編輯	張貝雯	發　行	大雁文化事業股份有限公司
總 編 輯	李亞南	地　址	台北市松山區復興北路三三三號十一樓之四

二版一刷　2022 年 5 月　定　價　台幣 650 元　ISBN　978-986-489-552-6（精裝）
版權所有・翻印必究（Printed in China）

CONTENTS

目錄

本書精挑細選許多圖片,在頌揚色彩的力量之際,也是一趟二十世紀的視覺之旅。首先登場的是新藝術(Art Nouveau)的自然色調,接下來還有第二次世界大戰期間盛行的「愛國風」用色;一九六〇年代出現繽紛的七彩色調,而霓虹色彩更是龐克族用來展現身分認同的方式。色彩能夠將變動、觀念與感受化為具體視覺,有些色彩甚至成為一個年代或某種思潮的代名詞。正如社會在穩定與動盪之間交替,色彩也會輪替變化,有時透過和諧的色調來表達安定,有時則透過衝突的組合來傳達激動。在二十世紀的一百年期間,科技革新了我們創造與複製圖像和物體的手法,也改變我們生活中的色彩感受。

本書為二十世紀的每一年選擇一張代表圖像,並挑選五種顏色,運用不同比例來調色。文中會標示出 sRGB(標準紅綠藍)值,供讀者參考與複製。此外,本書以十年為一個期間,每期間都附上導讀,提供當時流行色彩的背景資訊,並描述文化與藝術界發生了哪些大事。本書選擇的圖片主題非常豐富,有時尚、室內設計、音樂和電影,來源也很多樣,包括海報、雜誌、廣告、壁紙與紡織品等各種大量生產的圖像之作。

然而,我的研究也需要面對種種挑戰與矛盾。要將每個十年濃縮成僅僅十張圖,搭配簡短的評論,得耗費龐大心力才能去蕪存菁。此外,每張圖必須是直式,也要有足夠的顏色以供調色盤使用。因此,大量使用紅、黑、白組合的俄國構成派(Constructivist)圖像,以及許多我深愛的圖,只能排除在外。不過,這些限制也讓我找到原本可能沒發現的圖,那些圖像中,有部分很符合我們對該時期的想像,有些則看起來宛如時空錯置——這再再提醒我們,色彩會出人意表,讓人大開眼界。

人對於色彩的反應是主觀經驗,而個人的詮釋更與色譜一樣廣泛。希望接下來的書頁中,能為所有色彩與圖像愛好者帶來趣味與啟發。

————————凱蒂・葛林伍德(Katie Greenwood)

本書是以 CMYK 油墨印刷(青、洋紅、黃、黑),可運用 sRGB 色彩描述檔轉換成 RGB 值(適用於網站內容)。不過 CMYK 的確切值,仍得視印刷廠使用的 CMYK 色彩描述檔類別而定。有鑑於此,本書第 230─239 頁會依據三種最常見的 CMYK 描述檔,列出 CMYK 色值。

1900s

新世紀揭開序幕時，全球文化與藝術的焦點聚集在巴黎。一群專精於彩色平版印刷的平面設計師，包括朱爾・謝瑞，為廣告海報的崛起打下了基礎，並賦予海報設計一個嶄新的地位，而恰好當時社會上有不少人樂於收藏有時效的作品。謝瑞使用豐富的色彩，風格類似繪畫，散發美好年代（Belle Époque）的歡樂精神，作品中的女性總是興高采烈，推銷最新奇的玩意兒或產品（頁 12）。謝瑞讓海報躍升為藝術之作，他的用色還能發揮溝通與銷售的力量，進而使都會的視覺樣貌煥然一新，也啟發新一代的商業藝術家與設計師，影響可說無遠弗屆。

新藝術運動在巴黎具體成型，不僅於一九〇〇年巴黎世界博覽會上大放異彩，更成為二十世紀重要的裝飾風格。它的一大旗手是捷克藝術家阿爾豐斯・慕夏（頁 17），所以常與「慕夏風格」畫上等號。新藝術的主張和英國美術工藝運動（Arts and Crafts）如出一轍，是對工業化社會的視覺反動，風格與配色皆以大自然為靈感來源，圖案流暢細膩，色相柔和，仿效自然界的花草樹木與大地景色。無論在平面圖像、織品與居家，都不難找到新藝術風格的裝飾。

新藝術在二十世紀很快遍地開花，不僅在歐洲催生維也納分離派（Vienna Secession），連美國插畫家也群起效尤，採用流動線條與有機色彩。但是到了後來，愛德華・彭菲德（頁 29）等畫家漸漸排斥這種過度裝飾的作法，揚棄扭轉蜷曲的線條，改採簡潔畫風。他們運用有限的色彩，搭配粗黑輪廓，以平塗法上色，不難看出受日本浮世繪的影響。浮世繪與其他日本工藝席捲了藝術界，這現象從一九〇一年威廉・丹斯洛的《鵝媽媽故事集》插畫即可看出端倪（頁 15）。

然而，藝術家的用色未必取法於自然界，自行發揮想像亦無不可。出生於義大利的畫家李奧內托・卡皮耶洛有「現代廣告之父」的美名，他大膽革新了形式與色彩，讓角色從黑色背景中脫穎而出，為新世紀創造了鮮明的現代視覺語彙。他的消費品廣告在當時可說前所未見，完全顛覆大自然原色，例如瑞士克勒斯巧克力廣告海報中的馬匹是鮮紅色（頁 18），比德國表現主義畫家法蘭茲・馬克（Franz Marc）筆下繽紛的馬還早了將近十年。

除了廣告海報之外，印刷與經銷的進步也促成有插圖的雜誌風行。這些雜誌會運用色彩來諷刺社會名流或剛發生的政治角力，描繪當紅的歌舞與戲劇明星，當然還少不了介紹最新流行趨勢。雜誌書頁常出現引人遐思的女人身體。一九〇六年的範例，就是代表當時理想女性形象的吉布森女孩（Gibson Girl，註：由美國插畫家查爾斯・吉布森 [Charles Dana Gibson] 所創造）。她有著馬甲打造出的誇張 S 形軀幹，髮髻盤得高高的，身穿夏日最流行的粉色系時裝（頁 24）。雖然畫中人物堪稱相當普遍的典型現代女子，但她永遠不會加入那時才剛萌芽的女權運動，要求立法讓女性同享投票權。這年代最後要介紹的作品則是莎蒂・溫德・米契爾的〈挖掘〉（頁 30），它的用色宛如珠寶一樣繽紛，似乎是受路易・康佛・第凡內（Louis Comfort Tiffany）設計之作的啟發。而米契爾的用意是在呼籲女性要懂得求知，朝平等邁進。

IMPRIMERIES CHAIX & DE MALHERBE, ÉDITEURS - 1900

1900

巴黎世博會海報〈紡織者〉

設計者：朱爾・謝瑞（Jules Chéret）

R	G	B
32	97	137
239	189	88
253	231	172
208	160	146
230	123	92

1901

《鵝媽媽故事集》（*Mother Goose*）插畫

設計者：威廉・丹斯洛（W. W. Denslow）

R	G	B
102	96	68
116	126	106
215	147	84
212	189	171
93	49	27

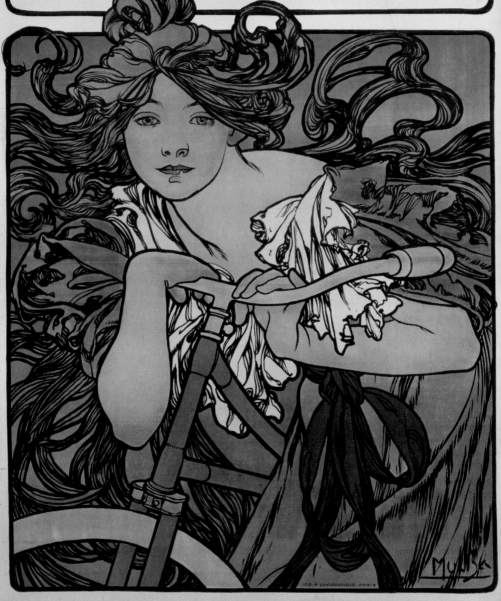

1902

完美的單車（Cycles Perfecta）廣告

設計者：阿爾豐斯・慕夏（Alfonse Mucha）

R	G	B
178	62	32
206	139	90
218	185	148
159	101	86
108	115	99

1903

克勒斯巧克力（Chocolat Klaus）廣告

設計者：李奧內托・卡皮耶洛（Leonetto Cappiello）

R	G	B
232	189	39
100	135	97
75	76	127
205	47	23
0	0	0

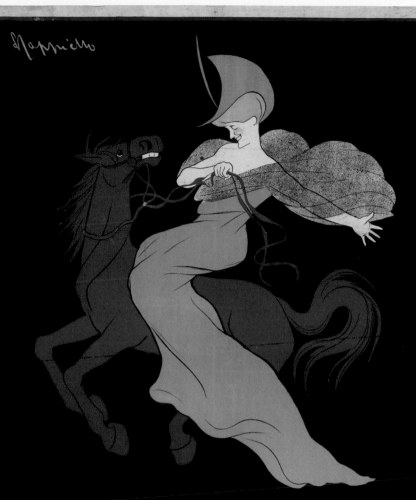

CHOCOLAT KLAUS

DELECTA LE SUPRÊME DU GENRE CHOCOLAT **SUISSE**

Imp. P. VERCASSON & Cie 43, Rue de Lancry, PARIS

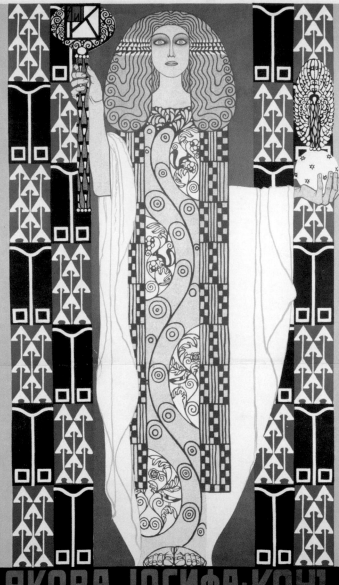

1904

約博與約瑟夫・孔恩（Jacob and Josef Kohn）家具公司廣告

設計者：克羅曼・莫瑟（Koloman Moser）

R	G	B
47	45	62
128	109	51
189	32	93
252	226	195
195	192	176

1905

布料設計

設計者：歐仁・葛雷塞特（Eugène Grasset）

R	G	B
161	48	45
227	175	168
207	170	144
207	89	36
105	62	35

1906

《描畫者》（*The Delineator*）雜誌的時裝插畫

設計者：佚名

R	G	B
205	218	189
249	193	168
255	242	172
201	210	149
251	250	228

1907

維也納工坊（Wiener Werkstätte）第十五號明信片

設計者：魯道夫・卡瓦赫（Rudolf Kalvach）

R	G	B
71	96	141
187	138	47
182	61	23
245	233	205
0	0	0

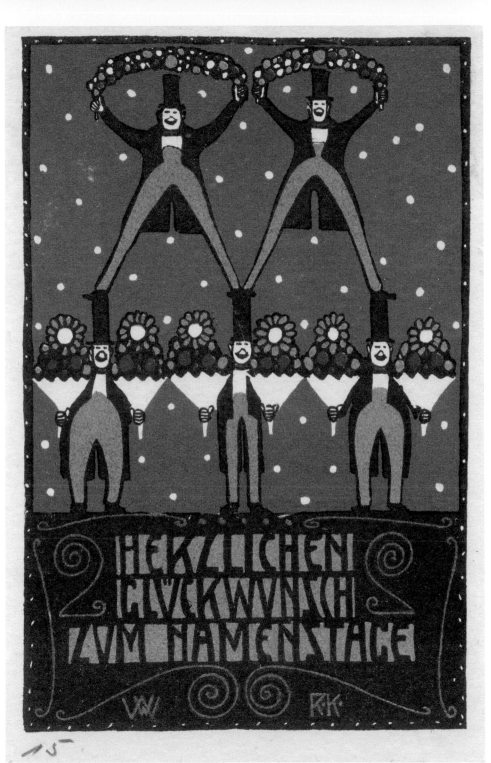

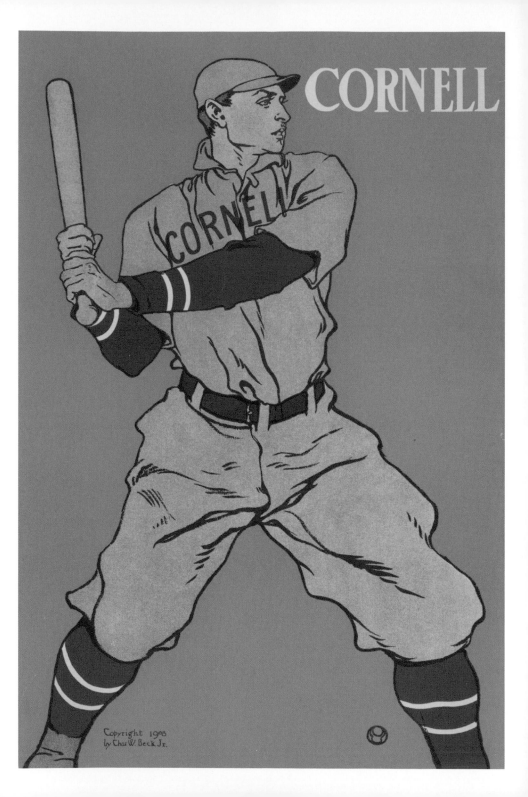

CORNELL

Copyright 1908
by Chas W. Beck Jr.

1908

康乃爾大學海報

設計者：愛德華·彭菲德（Edward Penfield）

R	G	B
155	61	29
173	134	89
236	222	198
175	166	149
71	63	57

1909

《挖掘》（*Dig*）
選自〈女孩就是女孩〉（Girls Will Be Girls）系列海報

設計者：莎蒂・溫德・米契爾（Sadie Wendell Mitchell）

R	G	B
155	45	34
69	108	48
79	126	113
211	134	40
117	65	50

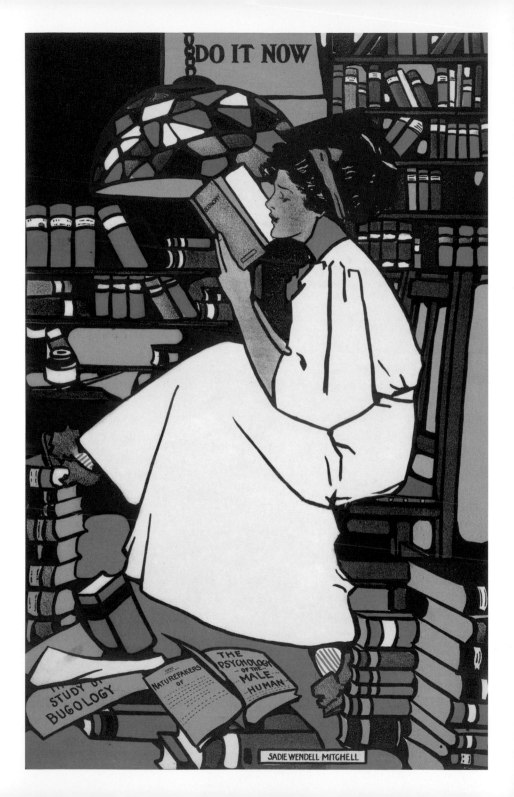

1910s

現代主義風起雲湧，許多藝術運動想破除色彩與形式的限制，例如立體主義與未來主義擺脫傳統的空間呈現，表現主義的配色看起來不受任何限制。這些風潮慢慢滲透到各個角落，視覺文化逐漸重視幾何及色彩表現力。

我們要看的第一件作品來自俄國畫家雷昂‧巴克斯特，他以火焰般的色彩為伊戈爾‧史特拉汶斯基（Igor Stravinsky）的芭蕾舞劇《火鳥》設計服裝（頁35）。巴克斯特也為塞吉‧佳吉列夫（Sergei Diaghilev）的俄羅斯芭蕾舞團設計出異國情調的戲服，它們有很重要的意義，不光是因為受到民俗藝術、東方文化與當代繪畫的影響，而採用強烈色彩、抽象圖案與創新形式，也因為展現了藝術、時尚、音樂整合而成的新力量。巴克斯特的作品很可能還影響了知名的巴黎時裝設計師保羅‧波列。波列拋開過去襯裙與馬甲的束縛，在一〇年代初期風靡時裝界。他的服裝不僅獲得波希米亞上流社會人士青睞，也在大眾市場引發迴響，正如今日的高級訂製時裝一樣。他愛用充滿異國風情的布料、花邊及頭巾等的配件，點燃一股東方熱潮。波列的剪裁很新穎，善用垂褶來呈現幾何輪廓，燈罩式罩衫與繭型大衣都是例子。他設計的直筒狀女裝側身為直線，常用鮮豔的單色色塊，這一點可從他一九一一年維也納服裝展廣告海報中的人物看出（頁36）。這在當時可說是革新之舉，與愛德華時期流行用馬甲包得緊緊的保守作風形成鮮明的對比。波列不僅協助女性擺脫服裝拘束，也打破用色限制。他對時裝的看法，與一九一三年《女權週報》穿著裙裝的女性（頁40）不謀而合。

前衛人士左右了大眾視覺，政治態勢仍掌握在守舊派手上。然而，一九一四年奧匈帝國皇儲遭刺後衍生諸多風波，導致美好年代畫下句點，並引爆第一次世界大戰。廣受歡迎的平面藝術家，例如德國的路德維希‧霍爾凡（頁43）與美國的約瑟夫‧萊恩德克（頁48），都被請來製作具說服力的宣傳海報，鼓勵男子入伍，甚至破天荒招募女性加入保家衛國的行列。這段期間的設計發揮龐大的力量，頻繁採用陰沉的愛國與軍事色調，以塑造英雄形象，掩蓋參戰國必須面對的現實苦難。

隨著戰事結束，家庭成了避風港，不少室內裝潢雜誌漸受歡迎，例如美國的《婦女家庭》（Ladies Home Journal）與《美麗家居》。室內設計也受到藝術創新的影響，例如英國的威廉法克斯頓（William Foxton）織品公司便委託現代藝術家來設計大眾市場的家具，期望提高設計水準，刺激戰後的產業發展，並在衝突頻傳的黑暗年代後，營造舒適討喜的居家環境。一九一八年，這間公司聘請康斯坦絲‧厄文設計家飾布（頁51）。厄文曾與畢卡索、馬諦斯與高更在一〇年代初期一同開畫展，她創造的布料有抽象的花草圖案，運用和諧的藍色、棕色與藍綠色，還以互補的橘色使布料更搶眼。這樣的設計展現出畫家的色彩敏銳度，也說明藝術與日常生活更常擦出美麗的火花。

這十年的美學創新與世界局勢促成了視覺觀念的轉變，社會也出現重大變遷。在接下來幾年，現代主義會加快腳步，而藝術與商業的關係也將日益密切。

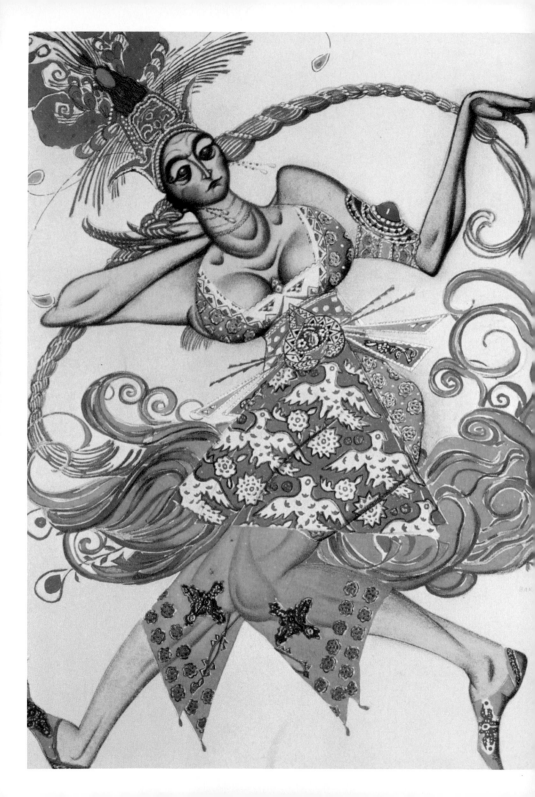

1910

芭蕾舞劇《火鳥》（*Firebird*）服裝設計

設計者：雷昂・巴克斯特（Léon Bakst）

R	G	B
238	127	29
248	177	29
203	125	18
226	96	17
163	48	22

1911

保羅・波列（Paul Poiret）維也納時裝展的廣告

設計者：佚名

R	G	B
206	51	79
144	144	94
73	95	118
219	115	130
231	215	199

ZU GUNSTEN DES UNTER HÖCHSTEM PROTEKTORATE
DER DURCHLAUCHTIGSTEN FRAU ERZHERZOGIN MARIA
JOSEPHA STEHENDEN VEREINES "LUPUSHEILSTÄTTE"
UND "I. ÖFFENTLICHES KINDERKRANKENINSTITUT" DES
UNTER DEM HÖCHSTEN PROTEKTORATE DER DURCH-
LAUCHTIGSTEN FRAU ERZHERZOGIN MARIE VALERIE
STEHENDEN "WIENER WÄRMESTUBEN- UND WOHL-
TÄTIGKEITSVEREIN"

27·28·29·NOVEMBER URANIA

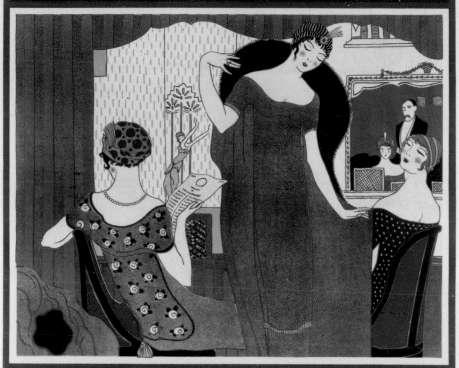

PAVL POIRET IN WIEN

1. KINEMATOGRAPH · 2. CONFÉRENCE, GEHALTEN VON
PAUL POIRET · 3. VORFÜHRUNG SEINER NEUESTEN MODE
SCHÖPFUNGEN DURCH MANNEQUINS AUS POIRETS
ATELIER · PROMENADE DER MANNEQUINS IM ZUSCHAUER
RAUM · BEGINN ½4 UHR NACHMITTAGS ; PREISE DER
PLÄTZE: 25, 20, 15, 10 U. 5 KRONEN, LOGEN À 120 KRONEN
KARTENVERKAUF BEI ALLEN DAMEN DES KOMITEES
OBIGER VEREINE U. AN DER TAGESKASSE DER URANIA
I. ASPERNPLATZ. TELEPHON 23909 SOWIE BEI KEHLEN-
DORFER I. BEZIRK. KRUGERSTRASSE 3 · TELEPHON 6238

GRAPHISCHE KUNSTANSTALT BRÜDER ROSENBAUM WIEN VIII.

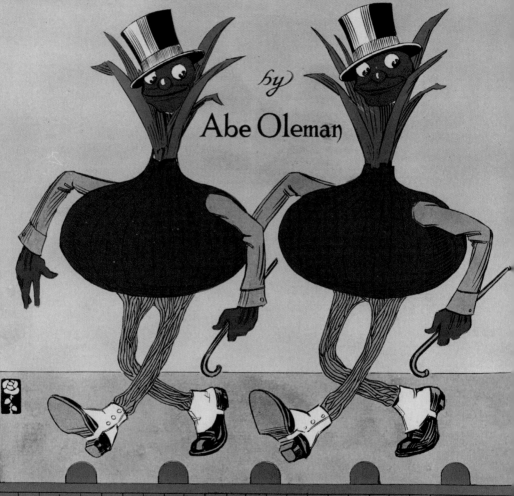

1912

〈紅洋蔥散拍爵士〉（Red Onion Rag）樂譜封面

設計者：佚名

R	G	B
63	110	74
197	204	180
236	178	168
206	48	24
56	31	19

1913

《女權週報》（*Suffragette*）海報

設計者：瑪麗・巴爾托斯（M. Bartels）

R	G	B
242	179	164
207	84	71
145	126	122
232	188	94
141	143	70

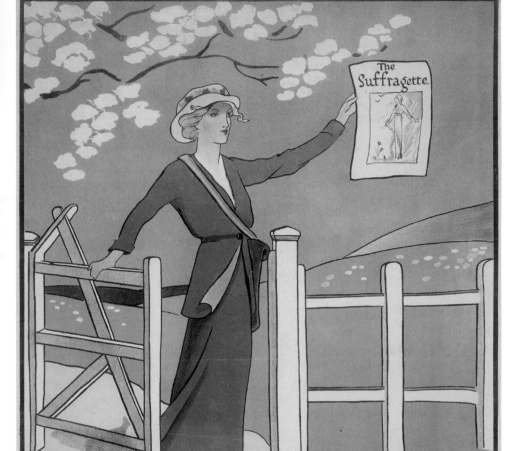

THE 1ᴰ WEEKLY
SUFFRAGETTE

M. BARTELS.

DAVID ALLEN & SONS LTD. HARROW, ENG.

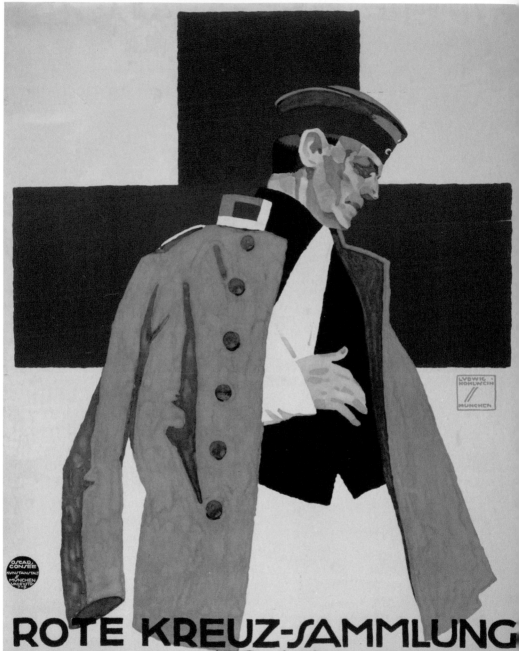

ROTE KREUZ-SAMMLUNG
1914
SAMMLUNG ZUGUNSTEN DER FREI-
WILLIGEN KRANKENPFLEGE IM KRIEGE

1914

德國紅十字會海報

設計者：路德維希・霍爾凡維恩（Ludwig Hohlwein）

R	G	B
118	100	50
174	147	79
225	217	185
131	55	18
0	0	0

1915

雜誌插畫

設計者：漢斯・雷瓦德（H. Rewald）

R	G	B
117	107	92
114	56	70
62	87	69
148	138	64
227	210	116

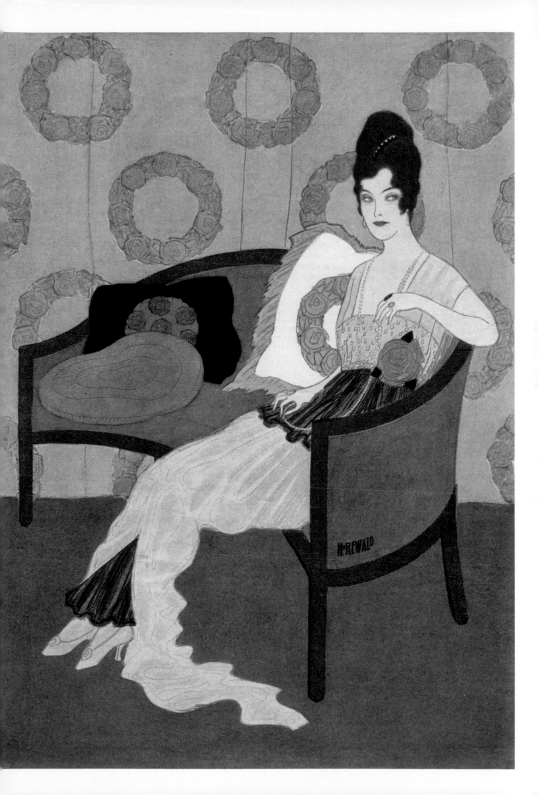

He did his duty.
Will YOU do YOURS?

PUBLISHED BY THE PARLIAMENTARY RECRUITING COMMITTEE, LONDON. POSTER NO. 80.

PRINTED BY JOHNSON, RIDDLE & CO. LTD., LONDON, S.E.

1916

英國募兵海報〈他報效國家了，你呢？〉

設計者：佚名

R	G	B
192	143	42
141	93	31
74	60	77
203	173	128
161	53	27

1917

美國海軍海報

設計者：約瑟夫・萊恩德克（J. C. Leyendecker）

R	G	B
112	93	37
141	99	28
194	155	79
90	92	89
175	95	31

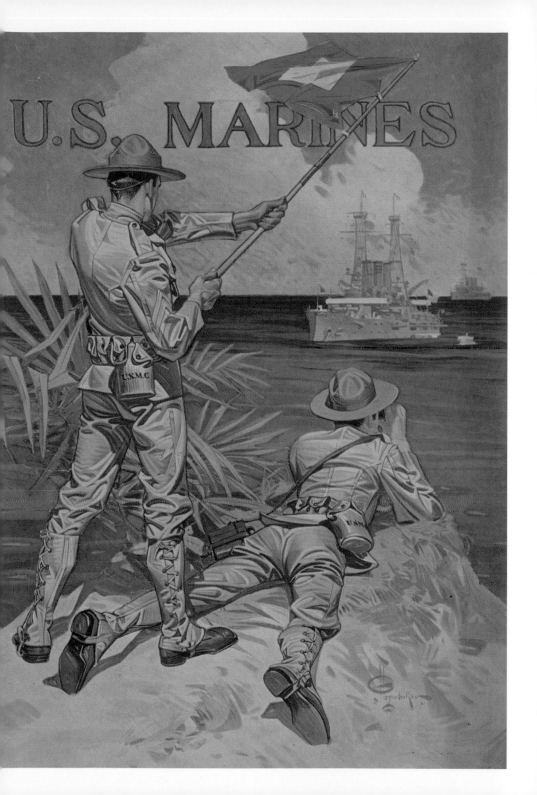

1918

家飾布

設計者：康斯坦絲・厄文（Constance Irving）

R	G	B
144	118	94
83	105	136
189	108	23
139	158	142
40	62	85

1919

《美麗家居》（*House Beautiful*）雜誌封面

設計者：莫里斯・戴伊（Maurice Day）

R	G	B
194	63	38
220	193	142
183	94	56
123	136	117
110	80	96

THE HOUSE BEAUTIFUL

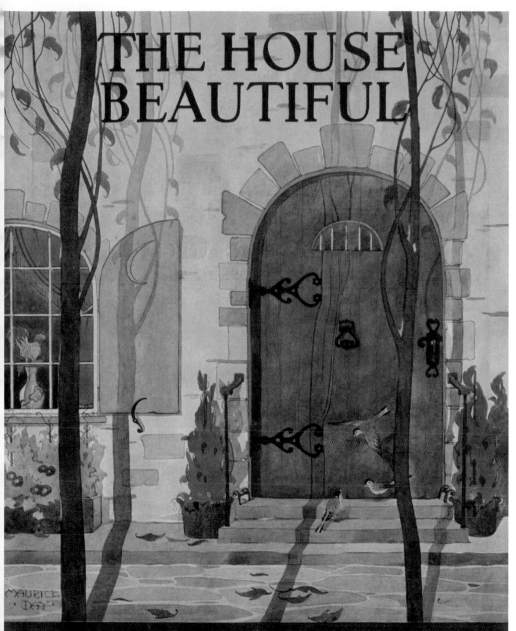

MAURICE
Day

CITY HOUSE *and* APARTMENT NUMBER

25 CENTS · NOVEMBER · 1919 · 3.00 a YEAR

1920s

一九二〇年代是青春洋溢的時代，年輕人不願與父母輩一樣陷入戰爭的恐慌，於是轉換心態，尋求歡樂。這段期間的用色很熱鬧，充滿自由精神，甚至流露出輕浮的氣息。由於民眾逐漸能負擔旅行費用，因此眼界更加開闊，重新注意起非西方的藝術形式，設計者常使用散發異國風情的濃艷色彩與圖樣。同時，古代文物陸續出土，例如考古學家發現古埃及法老圖坦卡門的陵墓，影響了喬治・巴比爾等插畫家，他們效法埃及人，作品融合了深藍與金色色調（頁72）。和過去一樣，東方風的圖案與色調因為異國風情與感官魅力而深受青睞。大環境瀰漫著向前走的渴望，然而也不乏懷舊情緒，看似承平繁榮的歷史文化依然令人嚮往。

一九二五年，巴黎舉行「現代工業和裝飾藝術國際博覽會」，會中展示的應用美術之作大量採用機械時代的風格來裝飾，並把這種風格取名為「裝飾藝術」（Art Deco）。同一年，喬治・達西的作品〈觀念〉（頁67）則顯示了裝飾藝術常用抽象的幾何圖案與鮮艷色彩。包浩斯（Bauhaus）、風格派（de Stijl）與構成主義（Constructivism）等藝術與設計運動也跟裝飾藝術同樣愛用幾何與強烈色彩，但它們不把重點放在裝飾，而是走更講究機能的極簡主義。在英國，倫敦市區的運輸系統隨著都會日益現代化而擴張範圍、提升品質，地鐵公司還委請畫家製作海報，盼能招攬更多乘客。海報畫家賀瑞斯・泰勒在〈搭地鐵，欣賞亮麗倫敦〉中大膽採用相互衝突的顏色（頁64），這樣的用色反映出了當時「沒什麼不可以」的生活態度。

歌舞廳撐過了第一次世界大戰，但已逐漸被電影院及收音機等大眾娛樂所取代。默片演員的名氣登上新高，新刊物也如雨後春筍出現，發行量持續攀升，因為讀者喜歡看好萊塢明星照和名流生活報導，再加上雜誌製作與經銷效率都提高了。一九二七年，首部聲畫同步的電影《爵士歌手》（The Jazz Singer）適時上映，片中新形態的音樂是由非裔美國人開創，它取代了散拍音樂，成為二〇年代最受歡迎的電影配樂類型，還催生不少引人側目的舞蹈熱潮，如查爾斯登舞和西迷舞（頁57）。美國在二〇年代開始實施禁酒令，然而既有的社會規範已經鬆動，例如摩登女子（flapper）越來越多，這群獨立、主動、玩世不恭的年輕女孩徹夜飲酒跳舞，雖惹來爭議，卻成了當代典型。家長們看見女兒跟流行，裙子越來越短，衣著暴露又濃妝豔抹，實在瞠目結舌，畢竟這樣不檢點的打扮在以前可是青樓女子的「專利」。這時期的性別界限模糊了，女孩們紛紛把頭髮剪成短短的包柏頭，中性的男孩風（garçonne）裝扮大行其道，一九二六年有個女性內衣品牌的插畫海報便秀出了這股風潮（頁68），它以鏤空模板印製，手繪技巧精湛，色彩非常鮮艷。當時流行的顏色有深藍與中藍、翠綠與薄荷綠、粉橘、淡黃、淺灰、沙黃、焦橙和紫色，並運用金屬色彩製造閃亮的效果，展現婀娜風情。黑色也獲得青睞，不再僅限於哀悼場合專用。

福特發明了汽車生產線，大幅推升汽車的產量，使得汽車不僅是交通工具，也是地位象徵。這個年代放的最後一張圖就是在想像石化燃料與大企業正在推動怎樣的未來（頁75）。

1920

斯丹達爾（Steinthal）紡織公司的商標設計

設計者：愛德華・麥克奈・柯佛（Edward McKnight Kauffer）

R	G	B
98	97	111
143	165	102
244	214	86
211	121	51
200	59	36

1921

〈狐步西迷舞〉（Shimmy Foxtrot）樂譜封面

設計者：克魯格（A. Krüger）

R	G	B
114	46	79
125	163	129
247	225	193
85	35	20
222	111	32

Shimmy Foxtrot

för
PIANO
2/ms

av

L. MUSKANTOR

Kompositörens Egendom
för alla Land

A·KRÜGER

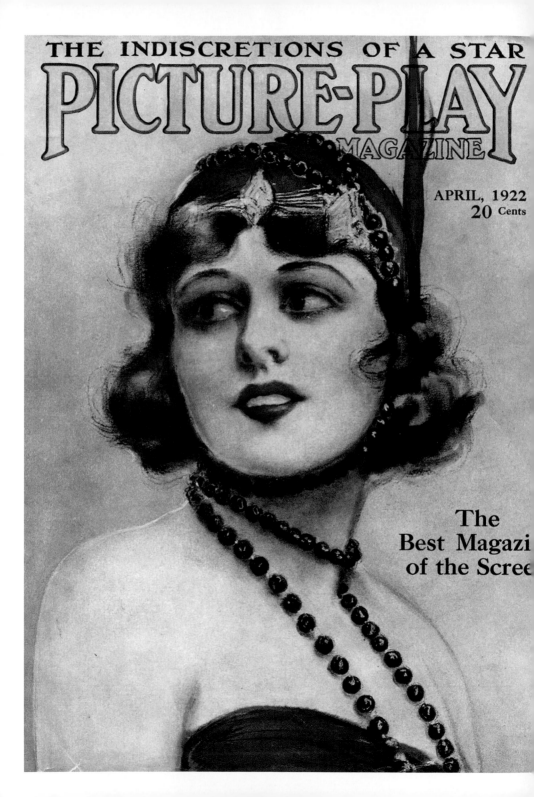

THE INDISCRETIONS OF A STAR

PICTURE-PLAY
MAGAZINE

APRIL, 1922
20 Cents

The
Best Magazi
of the Scree

1922

《電影畫刊》（*Picture-Play*）雜誌封面

設計者：佚名

R	G	B
74	31	60
204	50	69
158	40	29
224	195	91
143	158	173

1923

杜法葉（Dufayel）百貨公司廣告

設計者：恩伯托・布魯內斯基（Umberto Brunelleschi）

R	G	B
228	107	51
34	40	82
206	60	62
167	98	130
222	203	199

Le Style Moderne

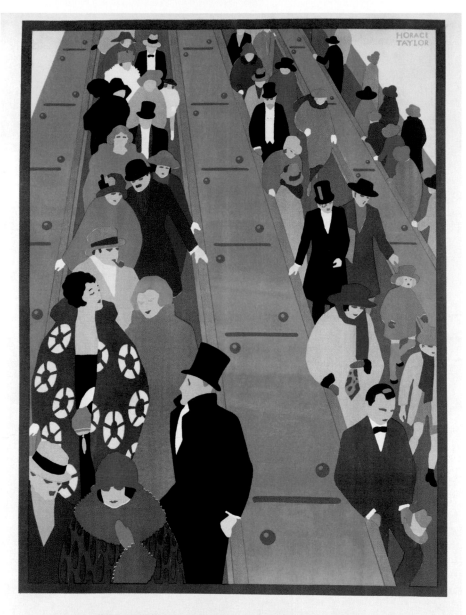

BRIGHTEST LONDON
IS BEST REACHED BY

1924

倫敦地鐵廣告

設計者：賀瑞斯・泰勒（Horace Taylor）

R	G	B
228	78	105
72	97	158
244	217	86
233	154	68
95	141	92

1925

〈觀念〉（Idées）模板印刷圖案

設計者：喬治・達西（Georges Darcy）

R	G	B
190	143	192
136	97	161
209	123	85
237	178	63
138	163	111

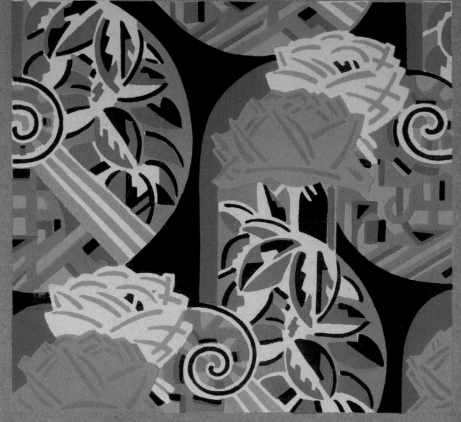

a. calavas, paris

MANON
AMOUREUSE

1926

女性內衣的插畫

設計者：佚名

R	G	B
130	188	147
164	106	170
253	236	197
245	166	128
1	1	0

1927

《競技場》（*Die Arena*）雜誌封面

設計者：約翰‧哈特菲德（John Heartfield）

R	G	B
36	48	102
181	44	24
0	0	0
188	186	197
251	250	253

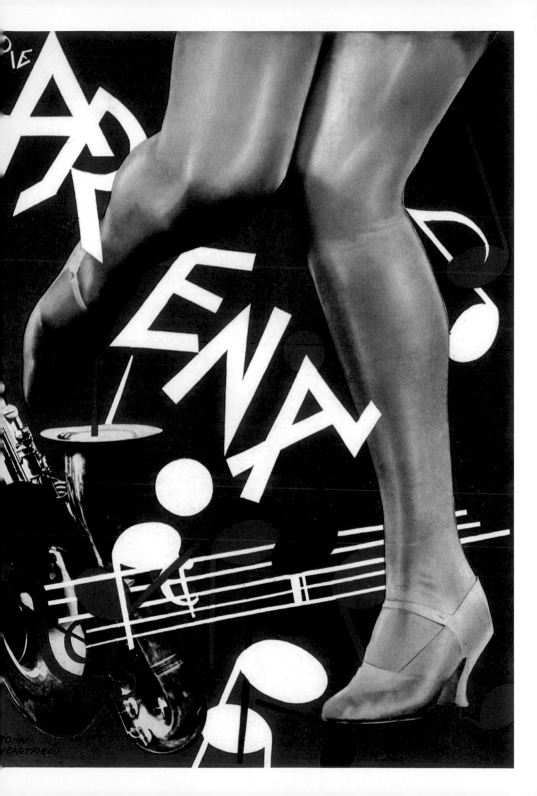

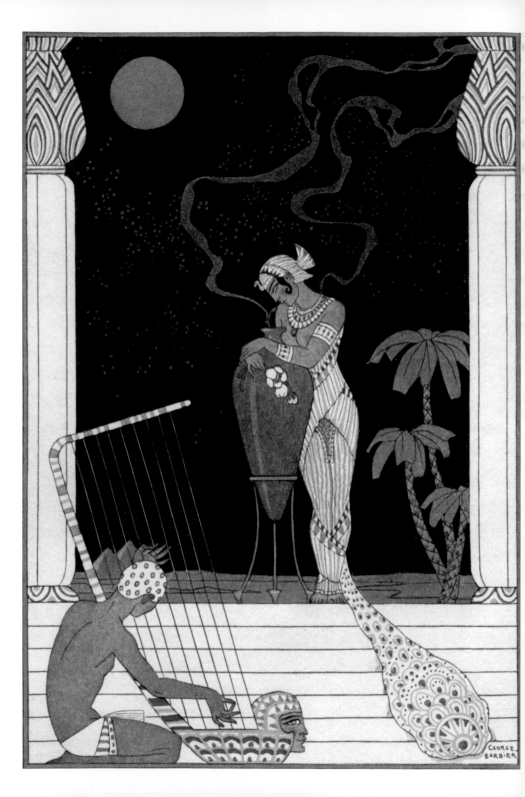

1928

〈埃及〉（Egypt）
選自《香水傳奇》（*The Romance of Perfume*）書籍插畫

設計者：喬治・巴比爾（Georges Barbier）

R	G	B
234	143	182
41	50	120
157	201	152
77	126	179
155	109	50

1929

殼牌石油公司廣告

設計者：佚名

R	G	B
158	59	46
227	183	79
214	150	70
21	50	65
103	129	135

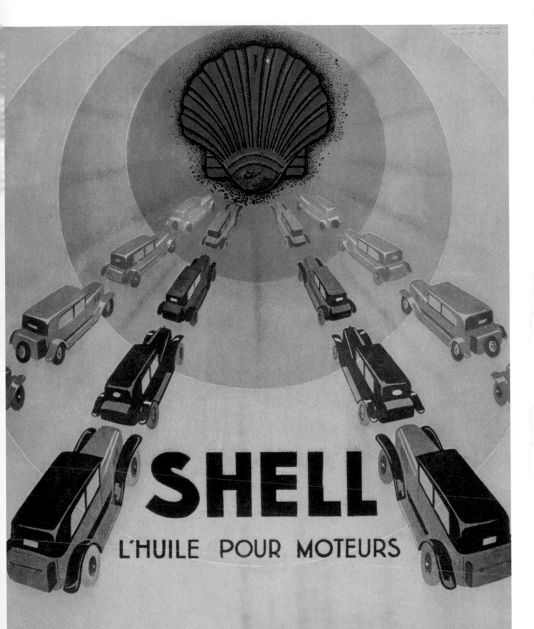

SHELL
L'HUILE POUR MOTEURS

Société Maritime des Pétroles Huiles Essences 7 bis Rue de Téhéran. Paris

1930s

三〇年代的大環境出現兩極化的氛圍。一九二九年發生華爾街股災，經濟大蕭條的陰影籠罩全球。但在另一方面，新材料與時尚、科學及工程擦出火花，民眾莫不盼望透過新科技，享受美好的新生活。

裝飾藝術仍在工業設計、視覺與應用美術界獨領風騷，流線、對稱、幾何圖案、繽紛配色（雖然比二〇年代稍暗）營造出的華麗感，與金融危機形成強烈對比。煙薰色、珍珠色與金屬光澤大行其道，全球各城市冒出的新建築紛紛反映出這股風潮。膠版印刷更普遍了，因此可運用的色彩大增，色調與色階都更細緻。

政府仍持續運用視覺圖像來宣傳政令，因為它們在一次大戰期間發現這麼做的效果很好。英國的帝國行銷委員會（The Empire Marketing Board）聘請平面設計師製作海報來推銷商品，期盼推升貿易量，並培養人民對帝國政策的認同感。譬如法蘭克·紐柏德的《好買家》（頁78）海報，它運用了銹褐與松綠等流行色彩，還配上對比的桃紅色。其他流行色彩尚有海軍藍、淺紫、暗紫、杏桃黃與深青。

美國政府則利用公共事業振興署等措施，招募數百萬失業者來強化國內基礎建設，許多受大蕭條波及的民眾因而獲得收入。公共事業振興署在一九三八年的顛峰期便雇用了數千位聯邦藝術計畫部門的藝術家，設計出大量海報，鼓勵民眾工作、體驗文化、改善健康，或利用更佳的鐵路與公路網去造訪新成立的國家公園。這些海報將現代主義介紹給更多民眾認識，留下珍貴的平面設計資產。

公共事業振興署的畫家雪莉·威斯伯格在一九三六年繪製的海報是提倡〈跟上科學腳步〉（頁90）。而科學發現往往會影響設計，例如英國的西爾佛紡織品設計公司在二十世紀的上半葉曾創造許多前衛的現代大眾產品，它在一九三五年就以晶體圖案來裝飾油氈地板（頁89）。

好萊塢是時尚指標，大銀幕上的知名女星喜愛裙長及地的高級訂製禮服，例如法國設計師瑪德琳·維奧內首創的斜裁禮服，來呈現如雕像般的高挑豐滿輪廓（頁85）。有兩張創新的瑞典電影海報很值得注意：由瑪琳·黛德麗（Marlene Dietrich）主演的《羞辱》（頁81），設計師是哥斯塔·亞伯格；由約瑟芬·貝克（Josephine Baker）主演的《蘇蘇》（頁86），設計師是艾瑞克·羅曼。貝克在二〇年代就因是黑人女性演員而成為娛樂界的異數，在《蘇蘇》一片中更擔綱主角，開啟了先河，贏得「黑色維納斯」的美名。

世界博覽會預告了未來的社會將很美好，一九三九年的紐約世博會主題就是「打造明日世界」，展覽文宣採用太陽光芒圖案，是很典型的裝飾藝術，鮮艷配色也傳達出博覽會的樂觀精神（頁97）。但就在世界對未來抱著期望之際，歐洲開始出現騷動跡象。德國與義大利都陷入法西斯政權統治，西班牙則有佛朗哥將軍壓迫百姓，導致內戰爆發。交戰雙方都找來許多海報設計師製作宣傳海報，包括亞馬多·莫普利維茲·奧利佛（頁93）。三〇年代末，歐洲列強又開啟了大戰，促成軍事風配色再度回歸。

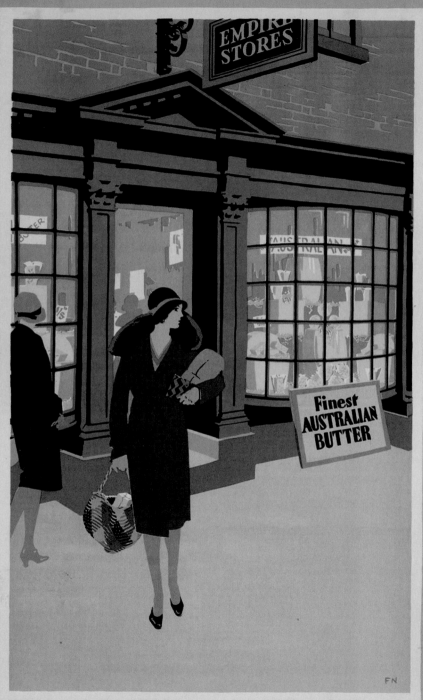

EMPIRE
STORES

Finest
AUSTRALIAN
BUTTER

FN

THE GOOD SHOPPER

B.M.4. ISSUED BY THE EMPIRE MARKETING BOARD.　　　　PRINTED FOR H.M. STATIONERY OFFICE BY WATERLOW & SONS LTD. LONDON, DUNSTABLE & WATFORD5.

1930

《好買家》（*The Good Shopper*），選自〈購買帝國產品，支持工業發展〉（Empire Buying Makes Busy Factories）海報系列

設計者：法蘭克・紐柏德（Frank Newbould）

R	G	B
180	145	87
243	190	53
112	35	12
81	99	79
198	48	84

1931

《羞辱》（*Dishonored*）電影海報

設計者：哥斯塔・亞伯格（Gösta Åberg）

R	G	B
59	46	61
115	104	102
70	112	107
138	166	160
143	120	143

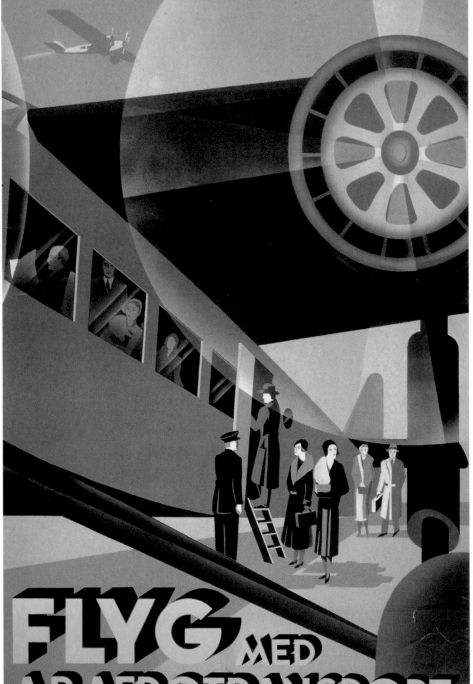

1932

AB航空公司（AB Aerotransport）廣告

設計者：安德斯・貝克曼（Anders Beckman）

R	G	B
52	62	86
49	72	108
118	143	165
203	201	188
244	203	42

1933

瑪德琳・維奧內（Madeleine Vionnet）晚禮服的插畫

設計者：瓊恩・德馬西（Jean Demarchy）

R	G	B
42	37	35
165	158	163
37	52	105
154	122	70
223	208	188

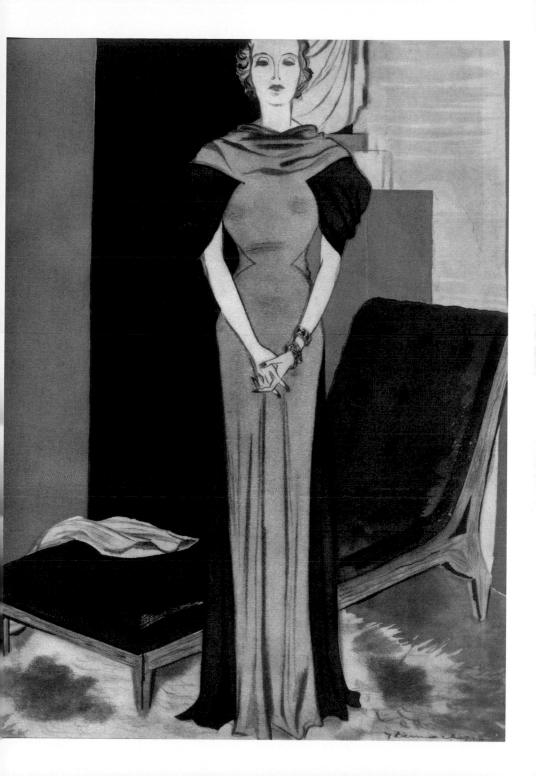

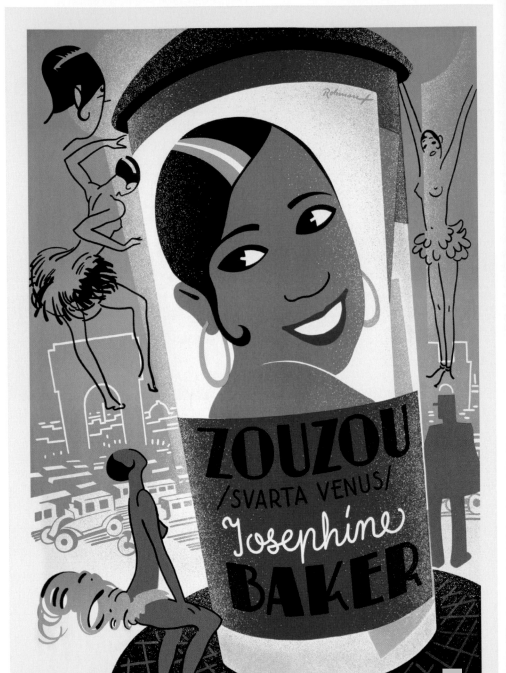

1934

《蘇蘇》（*ZouZou*）電影海報

設計者：艾瑞克・羅曼（Eric Rohman）

R	G	B
224	48	39
239	124	53
178	124	48
110	164	92
241	242	237

1935

油氈地板圖案

設計者：西爾佛紡織品設計公司（Silver Studio）

R	G	B
166	190	169
230	110	102
164	50	54
240	188	205
0	0	0

1936

美國公共事業振興署海報〈跟上科學腳步〉

設計者：雪莉・威斯伯格（Shari Weisberg）

R	G	B
63	113	183
25	28	59
73	122	147
192	177	125
213	132	106

1937

政治海報〈義大利入侵者伸出奴役的魔爪〉

設計者：亞馬多・莫普利維茲・奧利佛（Amado Mauprivez Oliver）

R	G	B
244	223	200
167	115	78
154	163	107
129	146	126
222	64	18

1938

美國公共事業振興署海報

設計者：佚名

R	G	B
231	198	119
156	108	103
213	181	136
118	95	62
53	52	40

1939

紐約世博會紀念手冊封面

設計者：佚名

R	G	B
245	225	59
137	155	73
105	142	170
230	56	30
233	102	69

NEW YORK WORLD'S FAIR

THE WORLD OF TOMORROW

1940s

四〇年代前半段的美學手法，主要是受二次大戰影響。圖像與時尚紛紛採用暗淡的軍事色調，充滿了愛國氛圍，例如卡其、棕色、軍綠、海軍藍、橄欖綠，並以主要同盟國國旗的紅、白、藍色點綴。工廠多投入軍用品生產，致使消費品產量下滑。女性一如一次大戰時期扮演了重要角色，在農村、辦公室與工廠填補了男性的職缺與責任。這些工作常很耗體力，有時還很危險，然而在鼓勵女性投入生產的宣傳海報上，卻是以光鮮亮麗的色彩來呈現。一九四一年亞柏倫·甘姆斯為英國的婦女支援部隊設計了海報，畫面中的女性準備入伍，梳起短髮，妝容完美無瑕，象徵著報效國家的堅忍情操，而紅唇儼然成為四〇年代的重要符號（頁 103）。這時期最迷人的當屬美女海報。美女海報雖不是新鮮玩意兒，但在戰爭期間數量特別多，性感又比美貌更重要。亞特·佛拉姆等畫家筆下的性感插畫，常出現在阿兵哥的儲物櫃及戰機機鼻上（頁 108）。

搖擺樂的切分音節奏在戰爭時期輕快地流行起來。一九四二年，米高梅公司推出音樂電影《空中樓閣》，找來赫赫有名的歌手與樂手共演，包括蓮娜·荷恩（Lena Horne）、艾瑟爾·沃特斯（Ethel Waters）、艾迪·安德森（Eddie Anderson）、雷克斯·英葛蘭（Rex Ingram）、路易斯·阿姆斯壯與艾靈頓公爵。片商此舉堪稱前衛，因為這群演員清一色是非裔美國人，而當時還有電影院（尤其在美國南部各州）不准許黑人當主角的電影上映。海報出自瑞典設計師之手，色彩繽紛，展現了電影的活潑朝氣（頁 104）。

一九四五年戰爭結束，刻苦風氣逐漸平息後，明亮色調開始浮現，為日後的色彩革命鋪路。一九四七年，克里斯汀·迪奧（Christian Dior）設計的服裝首度登台亮相，他稱之為「新風貌」（The New Look），有細窄的腰線，寬闊的肩線與臀線，配色明亮，布料運用變化多端，和講究實用的戰時風氣大不相同，相當受到歡迎（頁 115）。

同年，設計師保羅·蘭德出版《設計的思想》（Thoughts on Design），這本現代主義的理論著作主張設計必須求取形式與機能的和諧，影響非常深遠。書封面是一張算盤的實物投影圖，實物投影又常稱為「無相機的攝影」，能讓物體展現抽象的純粹形式。蘭德便是利用這樣的圖為紐約的安頓·麥克斯紡織公司（L. Anton Maix）的布料設計圖案：綠色與藍色的算珠重重疊疊，呈現不同層次的透明感與強度，也提升了設計美感（頁 112）。它代表圖案設計的新紀元，讓日常物品也能成為圖案的靈感來源。

廉價的通俗雜誌雖然流行，但在四〇年代末卻面臨讀者開始減少的情況，因為犯罪、冒險與科幻故事都搶進了大眾市場，以平裝書或漫畫書發行。這些出版品的封面會使用色彩鮮艷的標題搭配怪誕的插畫，例如厄爾·波傑在一九四八年的《驚悚的奇想故事》封面竟畫著穿比基尼的女太空人（頁 116）。英國導演卡洛·李（Carol Reed）的靈異電影《黑獄亡魂》（頁 119）則以廉價通俗小說作家為主角，場景是在戰後陷入混亂的維也納。這部電影的法國版海報有光與影的強烈對比，正是四〇年代流行的黑色電影（Film Noir）常用的典型手法。

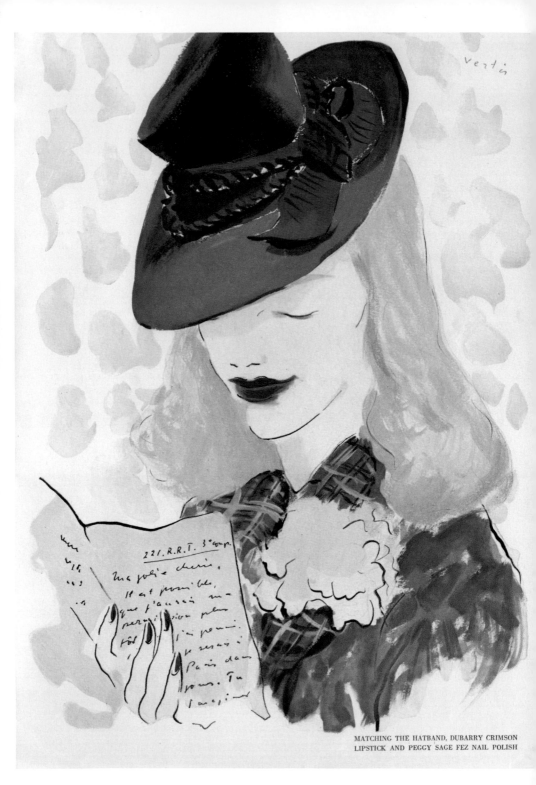

MATCHING THE HATBAND, DUBARRY CRIMSON
LIPSTICK AND PEGGY SAGE FEZ NAIL POLISH

1940

佩琪·賽吉與杜巴利化妝品（Peggy Sage and Dubbary）
的雜誌插畫

設計者：馬賽爾·維特斯（Marcel Vertès）

R	G	B
51	61	45
82	113	75
220	198	139
223	55	86
184	45	67

1941

英國婦女支援部隊的招募海報

設計者：亞柏倫・甘姆斯（Abram Games）

R	G	B
134	118	32
219	153	95
245	238	220
218	45	23
80	140	166

JOIN THE **ATS**

ASK FOR INFORMATION AT THE NEAREST EMPLOYMENT EXCHANGE OR AT ANY ARMY OR ATS RECRUITING CENTRE

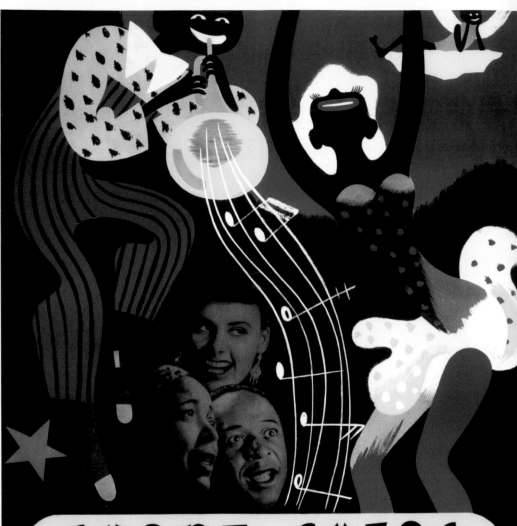

SVART EXTAS
"CABIN IN THE SKY"
ETHEL WATERS · "ROCHESTER" · LENA HORNE

LOUIS ARMSTRONG
REX INGRAM
DUKE ELLINGTON
och hans orkester
REGI: VINCENTE MINNELLI

1942

《空中樓閣》（*Cabin in the Sky*）電影海報

設計者：佚名

R	G	B
37	37	85
85	89	149
91	96	64
248	213	59
159	49	42

1943

戰爭宣傳海報〈縫出勝利〉（Sew for Victory）

設計者：皮斯查爾（Pistchal）

R	G	B
209	165	27
95	97	47
168	143	84
127	113	74
53	84	87

SEW

FOR VICTORY

N.Y.C. W.P.A. WAR SERVICES

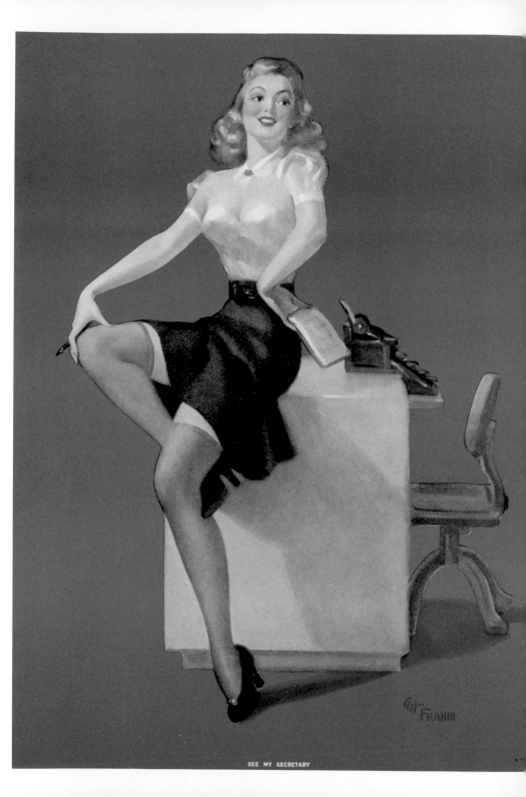

SEE MY SECRETARY

1944

海報〈瞧瞧我的秘書〉（See My Secretary）

設計者：亞特・佛拉姆（Art Frahm）

R	G	B
51	120	189
107	46	76
123	127	140
198	185	164
152	112	97

1945

杜查恩羊毛公司（Ducharne）廣告

設計者：佚名

R	G	B
36	39	84
154	165	162
211	147	141
90	43	31
204	57	29

Ducharne

**serglaine
pure wool**

1946

家飾布〈算盤〉

設計者：保羅・蘭德（Paul Rand）

R	G	B
38	124	140
23	98	138
0	121	75
68	153	68
0	0	0

1947

春季服裝的時尚插畫

設計者：皮耶・西蒙（Pierre Simon）

R	G	B
127	158	84
86	80	126
243	196	115
204	78	38
153	51	21

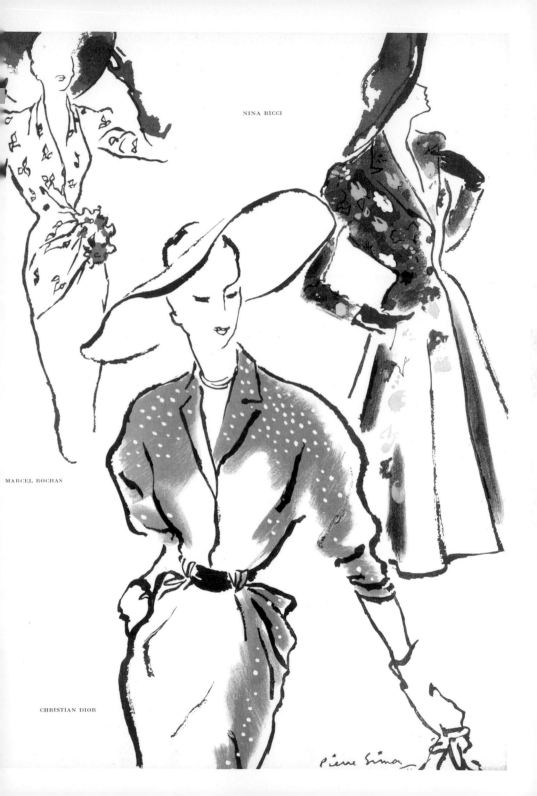

NINA RICCI

MARCEL ROCHAS

CHRISTIAN DIOR

Pierre Simon

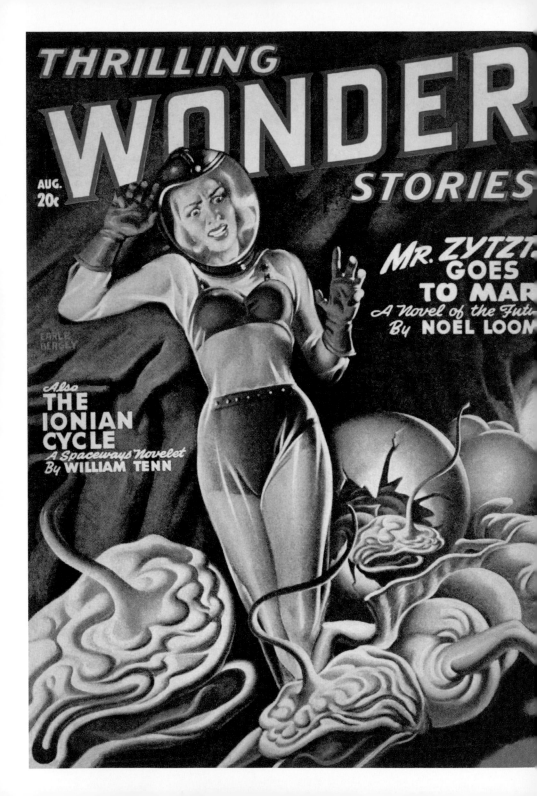

1948

通俗雜誌《驚悚的奇想故事》（*Thrilling Wonder Stories*）封面

設計者：厄爾·波傑（Earle K. Bergey）

R	G	B
42	37	45
76	67	84
210	94	21
254	213	74
230	53	19

1949

《黑獄亡魂》（*The Third Man*）電影海報

設計者：伯納・蘭西（Bernard Lancy）

R	G	B
201	51	90
101	126	169
147	187	141
25	36	49
230	199	75

LEXANDER KORDA & DAVID O'SELZNICK présentent UNE PRODUCTION de CAROL REED

JOSEPH COTTEN
VALLI
ORSON WELLES
TREVOR HOWARD

DANS

LE TROISIÈME HOMME

D'après une nouvelle de GRAHAM GREENE
Scénario de GRAHAM GREENE CAROL REED et MABBIE POOLE
Réalisation de CAROL REED

Filmsonor

b. lancy

1950s

由戰爭走向和平的路途雖不平坦，不過西方社會總算恢復樂觀，明亮鮮艷的色彩再度當道。一九五一年的「英國節」展示了英國積極投入科學與藝術的成果，展覽會會場位於戰後重建的倫敦南岸，具體傳達出復甦的新氣象。展覽中有許多壁紙與布料的設計靈感是來自分子結構，呼應了科學家用顯微鏡發現的新事物，例如威廉・歐戴爾的作品就是仿效尼龍的原子結構（頁 125）。在冷戰初期，原子固然引起恐慌，但也激發想像，成為設計的靈感來源。

這期間不僅科技突飛猛進，經濟也穩步成長，新奇的消費商品紛紛出籠，有更成熟的宣傳來包裝銷售。隨著電視普及，廣告的影響無遠弗屆。集中於紐約麥迪遜大道的廣告公司左右了消費者的喜好，促成消費者展現空前的購買力。廣告鼓勵女性回歸家庭、操持家務，推出種種家電產品，承諾生活會更輕鬆便利、多彩多姿。一九五三年的塔拉廚具廣告就是一例（頁 129）。

室內裝潢與家用產品也出現日新月異的發展，例如聚氨酯塗料與新種類的塑膠，讓屋主能運用各種新色彩來妝點居家。新材料也嘉惠了時尚界，例如免燙布料，它的顏色比過去的布料繽紛多樣。在整個五○年代，象徵浪漫與希望的粉色系很受歡迎，尤其是粉紅色。這些粉彩通常很明亮，並搭配原色來運用，反映出五○年代講究趣味的喜好。

電視迅速崛起，取代電影院成為最主要的大眾娛樂，但好萊塢仍擄獲不少觀眾的心。索爾・巴斯以嶄新手法製作電影片頭與宣傳海報，他運用嚴謹的配色與圖樣，發展出獨樹

一格的剪紙風格，日後引來不少人仿效（頁 133）。義大利設計師喬凡尼・品托里為奧利維蒂公司製作廣告，活潑地運用形狀與字體。他以色譜兩端的鮮明原色與黑色搭配，是二十世紀中期很常見的組合（頁 138）。

戰後嬰兒潮到五○年代已成長為青少年，他們比父母輩更富裕，想法更靈活，造就出史上最重要的幾種青年次文化。許多年輕人不滿大眾文化的墨守成規，於是在音樂、藝術與文學等領域提出新主張，進一步和主流文化疏離。二十世紀中葉，紐約出現「垮掉的一代」（The Beats），他們排斥物質主義，否定美國夢所代表的一切，這樣的理想迅速傳遍各地。不過，就和任何青年文化一樣，垮掉的一代最後被誇大渲染、模仿嘲笑，媒體稱之為「披頭族」（beatnik），有不少不入流的淫穢故事是在詳述吸毒後的狂喜。連好萊塢也推出《垮世代》等相關電影（頁 141）。

黑人與白人的音樂風格在二○年代激盪出爵士樂的火花，到了五○年代則催生搖滾樂。年輕的聽眾購買力旺盛，讓搖滾樂迅速崛起。歌手貓王出道時是性與反叛的象徵，極具挑逗魅力，後來更成為主流明星，出現在雜誌和電視節目上，就連好萊塢電影也見得到他的身影，例如以特藝七彩技術所拍攝的《情歌心聲》（頁 137）。在媒體的強力播放之下，原本顛覆性的青年主張漸漸融入新的大眾視覺文化，遍及日常生活。越來越多的觀念與價值觀是藉由圖像、而非文字來傳播。

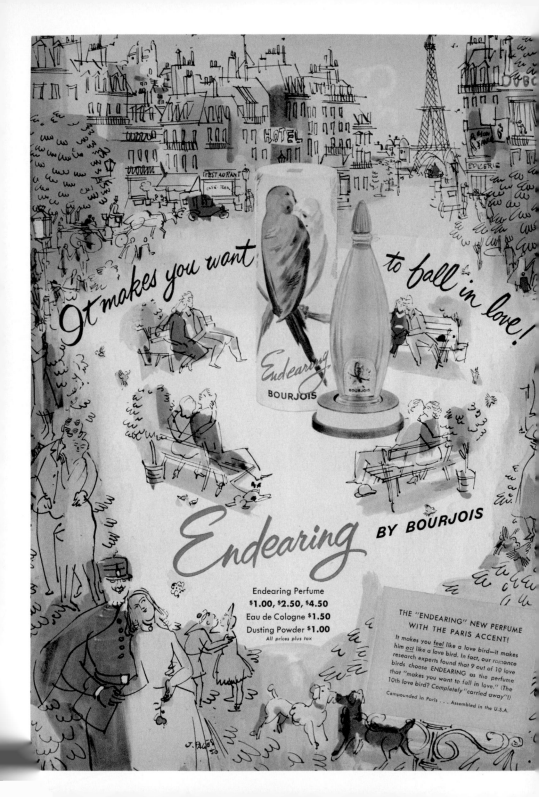

It makes you want to fall in love!

Endearing
BOURJOIS

Endearing BY BOURJOIS

Endearing Perfume
$1.00, $2.50, $4.50
Eau de Cologne **$1.50**
Dusting Powder **$1.00**
All prices plus tax

THE "ENDEARING" NEW PERFUME
WITH THE PARIS ACCENT!

It makes you *feel* like a love bird—it makes
him *act* like a love bird. In fact, our romance
research experts found that 9 out of 10 love
birds choose ENDEARING as the perfume
that "makes you want to fall in love." (The
10th love bird? Completely "carried away"!)

Compounded in Paris Assembled in the U.S.A.

1950

妙巴黎（Bourjois）公司的「鍾愛」（Endearing）香水廣告

設計者：佚名

R	G	B
233	171	162
105	139	128
101	93	127
75	150	124
227	213	176

1951

英國節（Festival of Britain）展覽的尼龍壁紙設計

設計者：威廉・歐戴爾（William J. Odell）

R	G	B
164	128	73
163	156	94
205	200	184
234	219	195
205	197	143

ALAN DURMAN

Herne Bay

ON THE KENT COAST

Express trains from London (Victoria) BRITISH RAILWAYS .through trains from the Midlands

For FREE Holiday Guide send 2½ᵈ Stamp to Dept. R.P Council Offices, Herne Bay

PUBLISHED BY THE RAILWAY EXECUTIVE (SOUTHERN REGION) AD 6451 PRINTED IN GREAT BRITAIN BY LEONARD RIPLEY & CO LTD, HALFHILL, LONDON.

1952

英國鐵路公司為赫恩灣（Herne Bay）車站製作的廣告海報

設計者：亞倫‧德曼（Alan Durman）

R	G	B
180	24	65
33	64	71
255	233	162
214	100	66
184	206	169

1953

塔拉（Tala）廚具廣告

設計者：佚名

R	G	B
33	34	70
88	136	83
248	237	114
163	154	175
225	211	158

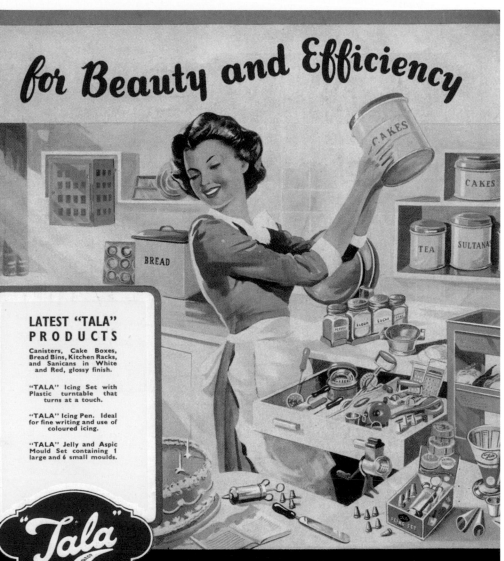

for Beauty and Efficiency

LATEST "TALA" PRODUCTS

Canisters, Cake Boxes, Bread Bins, Kitchen Racks, and Sanicans in White and Red, glossy finish.

"TALA" Icing Set with Plastic turntable that turns at a touch.

"TALA" Icing Pen. Ideal for fine writing and use of coloured icing.

"TALA" Jelly and Aspic Mould Set containing 1 large and 6 small moulds.

"Tala"

COLOURFUL KITCHENWARE
and a "Tala" gadget drawer

makes every Kitchen bright and sparkling, keeps foodstuffs clean and helps you to be an efficient, successful and happy cook. Whenever you wish for a kitchen tool to simplify your work and ease your labours—just ask for "TALA" Kitchenware. On sale at most good class Ironmongers and Stores.

ILLUSTRATED LISTS FROM DEPARTMENT G4, "TALA" WORKS, STOURBRIDGE

1954

火柴盒標籤

設計者：佚名

R	G	B
246	176	39
244	205	0
243	122	162
104	190	183
247	226	209

1955

《金臂人》（*The Man with the Golden Arm*）電影海報

設計者：索爾・巴斯（Saul Bass）

R	G	B
24	25	22
40	72	99
64	55	69
173	126	18
226	222	203

FRANK SINATRA · ELEANOR PARKER · KIM NOVAK

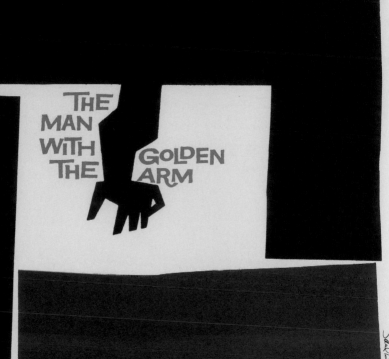

THE MAN WITH THE GOLDEN ARM

A FILM BY OTTO PREMINGER · FROM THE NOVEL BY NELSON ALGREN · MUSIC BY ELMER BERNSTEIN · PRODUCED & DIRECTED BY OTTO PREMINGER

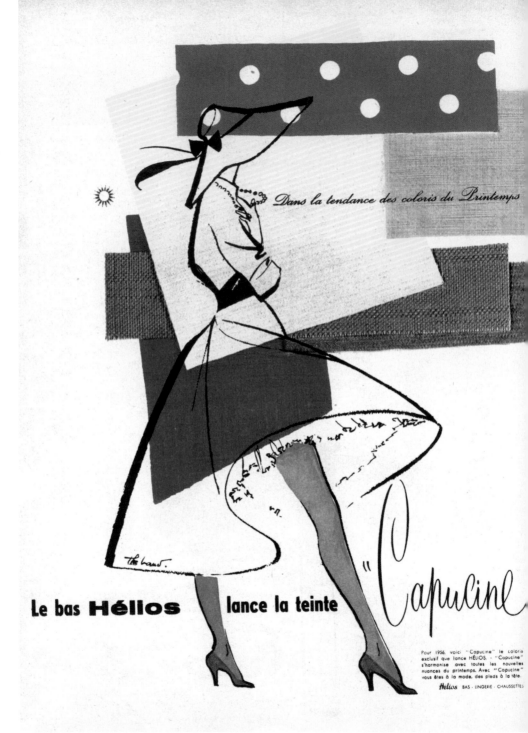

Dans la tendance des coloris du Printemps

Le bas **Héllos** lance la teinte *"Capucine"*

Pour 1956, voici "Capucine" le coloris exclusif que lance HÉLIOS. - "Capucine" s'harmonise avec toutes les nouvelles nuances du printemps. Avec "Capucine" vous êtes à la mode, des pieds à la tête.

Héllos BAS - LINGERIE - CHAUSSETTES

1956

太陽神絲襪（Helios）廣告

設計者：韓德工作室（The Hand）

R	G	B
135	123	99
241	224	109
173	191	137
242	121	139
241	72	70

1957

《情歌心聲》（*Loving You*）電影海報

設計者：佚名

R	G	B
236	221	117
42	76	62
209	103	80
205	34	39
9	69	109

PARAMOUNT Presents

ELVIS PRESLEY

LIZABETH
SCOTT

WENDELL
COREY

LOVING YOU

A HAL WALLIS PRODUCTION
TECHNICOLOR®

DIRECTED BY HAL KANTER
SCREENPLAY BY HERBERT BAKER AND HAL KANTER
FROM A STORY BY MARY AGNES THOMPSON

PINTORI

Perpetuum mobile

The diagrams seen above are samples of man's efforts through twenty-odd centuries to achieve perpetual motion. Scorned by science, they nonetheless symbolize a truth: that the human mind, ceaselessly striving for knowledge and progress through research and imagination, is the only true perpetual motion machine. Olivetti and its machines are products of this striving.

Olivetti printing calculators

have won world-wide favor by their speed, ease of operation and dependability; more than half a million have been sold. They offer many unique advantages (Olivetti made the first fully automatic printing calculator, today makes the only one with two registers).

Among the thirteen adding, calculating and accounting machines now offered by Olivetti, there is usually one that fits a particular job as if made to order. Olivetti also offers electric, standard and portable typewriters and the first proportional-spacing manual typewriter.

olivetti

For information write **Olivetti Corporation of America,** 375 Park Avenue, New York 22, N. Y. Other Olivetti branches in Chicago, Kansas City, San Francisco, Los Angeles.

1958

奧利維蒂（Olivetti）公司廣告〈永動機〉（Perpetual Motion）

設計者：喬凡尼・品托里（Giovanni Pintori）

R	G	B
0	0	0
242	17	16
54	163	25
41	178	249
255	239	6

1959

《垮世代》（*The Beat Generation*）電影海報

設計者：佚名

R	G	B
255	220	0
120	85	126
111	190	109
228	68	26
239	130	106

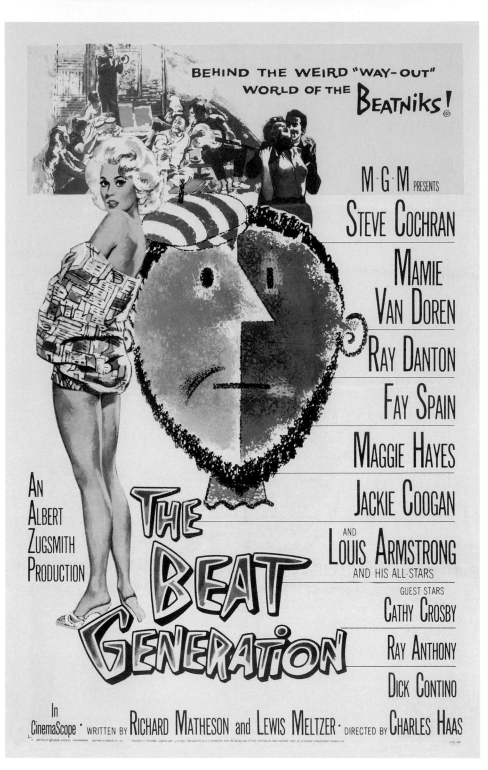

1960s

從五〇年代開始，世代隔閡逐漸加深，鴻溝終於難以跨越，導致六〇年代的色彩與文化雙雙掀起巨變。新的化學染料與油墨問世，讓藝術家可以任意搭配高飽和的色調；普普與迷幻風潮即將主宰青年文化，整個六〇年代瀰漫著反叛的氛圍。

一九六三年，披頭四推出第一張錄音專輯，隨後風靡全球。他們的年輕歌迷極度狂熱，且以女性居多，過去沒有任何樂團如此風光。同年披頭四就舉行英國巡迴演場會，宣傳海報即運用強烈色彩，大老遠就能吸引觀眾目光（頁151）。

藝術界吹起普普風。安迪・沃荷（Andy Warhol）等藝術家把日常用品、消費主義與名人崇拜融合起來，以衝突搶眼的豐富色彩呈現在畫布上。普普藝術影響到室內設計與時尚，設計師紛紛採用那種鮮明的用色及花朵圖樣。例如一九六四年有一款家飾布是以流行的綠色與藍色設計花朵圖案（頁152）。社會上有越來越多人呼籲以非暴力的方式對抗核戰威脅並反對參與越戰，而花朵成了他們當作和平的象徵。

人類的領域不再受限於地平線，共產與資本主義的意識形態之爭引爆了蘇聯與美國的太空競賽，雙方都想在外太空稱霸，六〇年代初期還出現過鼓勵蘇聯「征服宇宙！」的海報（頁144）。雖然蘇聯太空人尤里・加加林（Yuri Gagarin）在一九六一年率先搭乘太空船繞行地球，但美國在一九六九年登陸月球，成為太空爭霸的最終贏家。設計師由此獲得靈感，採用金屬色澤與宇宙風；不過，六〇年代異想天開之舉可不只如此。

一九六七年，迷幻風潮席捲全球，成千上萬「花派嬉皮」（flower children）湧入舊金山，這群反文化的嬉皮把舊金山視為聖地，大肆享受性愛、藥物與搖滾樂，此後那段期間就稱為愛之夏。藝術家與設計師頻繁採用萬花筒般的色彩與波狀的圖案，看上去宛如吸毒後的幻覺。新藝術的流動線條也與迷幻風潮一拍即合。畫家波妮・麥克林幫知名的費爾摩音樂廳繪製過許多文宣，包括英國「奶油」搖滾樂團的海報，風格神祕，色彩飽和生動，流線有機的圖案正是她對迷幻風的詮釋（頁159）。裝飾藝術也在六〇年代末捲土重來，一九六八年米爾頓・葛雷瑟為美國歌手艾瑞莎・弗蘭克林製作的海報就是一例。這張海報出現在短命的《Eye 雜誌》的插頁，葛雷瑟把六〇年代流行的深紫、中藍與焦橙色，用在機械時代的幾何形狀與文字編排上（頁160）。當時美國民權運動人士經常傳唱弗蘭克林的歌曲，以及摩城與史塔克斯唱片公司的黑人歌手作品。這群非裔美國人抗議種族隔離與不平等，主張他們的黑色皮膚正正當當，且代表美麗、有力量。

六〇年代是革命與抗議的年代，反對種族歧視、越戰、核武、性別歧視、恐同，那時的色彩就象徵著社會變動。彩色攝影普及了，消費者不僅用照片來記錄特殊場合，就連日常生活也會拍下來。到了六〇年代末，文化與色彩的變動已經讓一切不再相同。

ПОКОРИМ КОСМОС!

1960

〈征服宇宙！〉宣傳海報

設計者：佚名

R	G	B
47	42	10
76	66	139
164	139	159
242	121	47
128	64	37

1961

《第凡內早餐》電影海報

設計者：魯茲・佩爾策（Lutz Peltzer）

R	G	B
244	154	67
34	129	64
0	132	166
221	71	145
0	0	0

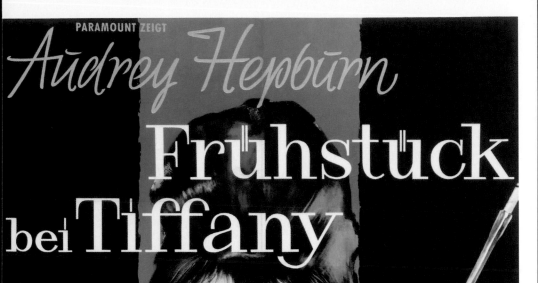

Audrey Hepburn

Frühstück bei Tiffany

PELTZER

GEORGE PEPPARD · PATRICIA NEAL · BUDDY EBSEN

MARTIN BALSAM UND MICKEY ROONEY

Regie: BLAKE EDWARDS · Produktion: MARTIN JUROW und RICHARD SHEPHERD
Drehbuch: GEORGE AXELROD · Nach dem Roman von TRUMAN CAPOTE · Musik: HENRY MANCINI

TECHNICOLOR®

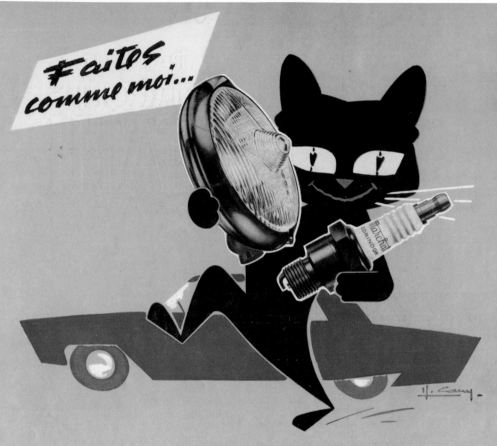

1962

馬紹爾車燈（Marchal）廣告

設計者：佚名

R	G	B
139	197	234
0	0	0
243	234	103
288	77	70
122	66	129

1963

披頭四於濱海韋斯頓（Weston Super Mare）
奧德翁電影院（Odeon）演唱會海報

設計者：佚名

R	G	B
27	50	38
56	64	107
244	172	195
233	73	102
254	230	0

ON THE STAGE ONE WEEK ONLY

ODEON

Phone: 1784

WESTON-SUPER-MARE

Week commencing Monday, July 22nd, 1963

ARTHUR HOWES presents

TWICE NIGHTLY **6.15** AND **8.30**

BRITAIN'S FABULOUS DISC STARS!

THE BEATLES

"I LIKE IT"

GERRY AND THE PACEMAKERS

THE GLAMOROUS **LANA SISTERS**

SONS OF THE **PILTDOWN MEN**

STAR COMEDY COMPERE **BILLY BAXTER**

EXCITING VIBES DUO! **TOMMY WALLIS and BERYL**

TOMMY QUICKLY

★

SEATS: 8/6 6/6 4/6 - BOOK NOW!

Printed by Electric (Modern) Printing Co. Ltd., Manchester 3.

1964

家飾布〈浸水草地〉（Watermeadow）

設計者：柯琳・法爾（Coleen Farr）

R	G	B
53	140	165
97	166	178
176	188	124
115	130	66
0	124	108

1965

〈世界和平！〉海報

設計者：卡拉卡雪夫・維倫・蘇倫諾維奇（Karakashev Vilen Surenovich）

R	G	B
231	95	29
239	177	34
240	204	49
136	137	143
221	100	118

1966

康妮鞋業（Connie）廣告

設計者：佚名

R	G	B
215	38	50
73	165	197
255	209	84
45	104	149
145	194	77

1967

奶油樂團於舊金山費爾摩音樂廳（Fillmore Auditorium）
的演唱會海報

設計者：波妮・麥克林（Bonnie MacLean）

R	G	B
229	54	17
85	38	132
132	95	19
117	41	91
189	170	75

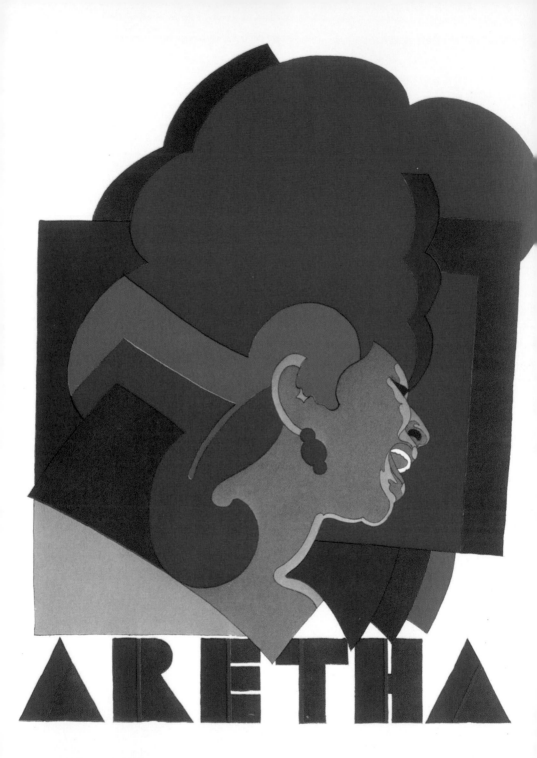

1968

〈艾瑞莎〉〈Aretha〉海報，選自《Eye雜誌》

設計者：米爾頓・葛雷瑟（Milton Glaser）

R	G	B
94	68	126
53	79	150
49	111	140
232	65	48
220	172	84

1969

音樂會海報

設計者：愛芬・席門諾維奇・茨維克（Efim Semenovich Tsvik）

R	G	B
253	217	71
189	78	44
99	80	103
61	156	199
209	115	133

1970s

六〇年代末的迷幻風令人目眩，影響一直延續到七〇年代初。例如一九七〇年懷特島音樂節的節目單封面（頁166），將迷幻風圖案重複排列，宛如七彩萬花筒。綜觀七〇年代，社會與設計都在和諧與衝突之間持續拉扯，色彩偏好也不例外。全球能源危機導致民眾開始擔憂環境惡化，促成了環保運動萌芽。自然材料與自然色彩一度蔚然成風，土褐、酪梨綠與穗金色都頗受歡迎。不過，並非人人都想「回歸自然」。不少人的房間或全身裝扮都採用鮮艷得刺眼的顏色，就像一九七一年東尼・弗瑞瑟設計的壁紙就運用濃烈的紅色、桃紅與紫色（頁169）。

一九七三年，紀錄片《華茲塔克音樂節》上映，這場音樂節由史塔克斯唱片公司籌辦，被稱為非裔美國人版的胡士托音樂節（Woodstock），而紀錄片使用螢光海報來宣傳，以美國歌手艾薩克・海耶斯（Isaac Hayes）為主角（頁173）。這種會在黑暗中發光的海報從六〇年代開始出現，油墨中有含磷顏料，在黑光燈的紫外線照射下能產生螢光效果。螢光並非自然的顏色，本身就很適合激進運動使用，與七〇年代晚期的龐克運動十分搭調。

加州的反文化持續影響全球，衝浪文化也興盛起來，滑板在七〇年代是空前熱門的運動。這段期間因久旱不雨，迫使政府實施限水政策，於是混凝土泳池無水可用，成為滑板愛好者在城市的新遊樂場。藝術家吉姆・伊凡斯一九七六年的廣告作品讓滑板明星斯泰西・佩洛塔（Stacy Peralta）的形象深植人心（頁178）。這是第一屆世界職業滑板大賽的海報，色彩鮮活，陽光之州的夕陽躍然

紙上。伊凡斯善用廣受歡迎的噴槍彩繪技法，為海報賦予輕柔的漸層色彩。

一九七五年，蘭迪・圖登、史丹利・茂斯、亞爾登・凱利與瘋狂阿拉伯人等搖滾海報的設計能手一同合作，將噴槍彩繪的效果發揮得淋漓盡致。滾石樂團在新任吉他手羅尼・伍德（Ronnie Wood）加入後，第一場巡迴演唱會的宣傳海報就是由他們操刀（頁177）。這張海報的配色搶眼，以有金屬感的金色油墨，傳達出表演的華麗與戲劇感。

七〇年代另一個值得注意的現象，就是音樂風格豐富多樣。不同音樂類型的理念往往彼此相左，用色偏好也大相逕庭。一九七七年，紐約的知名夜店「54俱樂部」成立，紅極一時的電影《週末夜狂熱》也在同年上映，大眾掀起了華麗的迪斯可熱潮。迪斯可的色彩較朦朧柔和，猶如隔著乾冰看過去的情景，在舞廳燈光下閃耀珍珠與金屬光芒（頁182）。

一九七七年也是龐克風潮爆發的一年，性手槍樂團的專輯《別管那些廢話，性手槍來了》就在同年發行。龐克和迪斯可恰恰相反，具有政治顛覆精神，偏好以黑色搭配刺眼的螢光色。龐克族的美學是自己動手剪貼，傑米・瑞德就常使用這種手法，呼應龐克樂團所歌頌的粗獷與無政府主題（頁181）。當時的設計界開始嘗試與現代主義分道揚鑣，龐克風格的平面圖像就是一種實驗，設計者混合了媒材與字體粗細變化，追求有個性的表現，不再把機能視為主要考量——這正是後現代主義的特質，也代表新浪潮（New Wave）已朝設計界襲來。

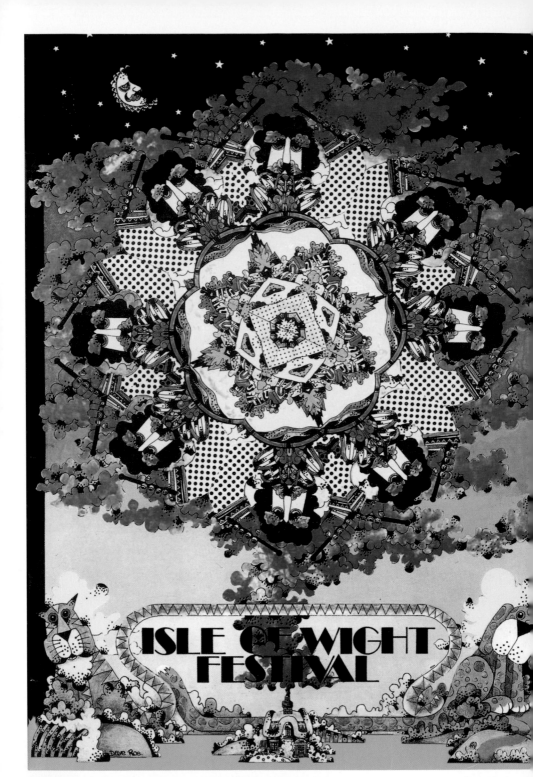

1970

懷特島音樂節（Isle of Wight Festival）的節目單封面

設計者：大衛・菲爾博瑟—羅（David Fairbrother-Roe）

R	G	B
299	23	121
238	229	51
229	42	34
116	185	94
140	192	233

1971

壁紙〈蒙地卡羅、巴黎人或霓虹〉
（Monte Carlo, Parisenne, or Neon）

設計者：東尼・弗瑞瑟（Tony Fraser）

R	G	B
229	204	207
185	24	23
209	76	137
112	32	69
187	135	181

Go Plush in . . .

LABEL 4 jrs. ®
a division of Jantzen Inc.

Velour Play Clothes

Get over on the sun-ny side, in these cleverly styled put-ons. Here are two of Jantzen's "Label 4 jrs." collection of free spirited get-away gear, fashioned of soft terry textured velour. The bright sun-colors tune perfectly into the fun season ahead.

Shown:
Jumpsuit $15
Top $11 Pants $14

Matching shorts $7 and tank top $9

Yost's

1972

悠斯特百貨公司（Yost's）廣告

設計者：希爾傑斯（Hilgers）

R	G	B
242	228	77
36	106	140
230	114	55
152	68	40
123	186	80

1973

《華茲塔克音樂節》（*Wattstax*）電影海報

設計者：佚名

R	G	B
0	0	0
243	146	76
247	236	108
255	255	255
224	69	145

ombre - crème pour les paupières

GUERLAIN

1974

嬌蘭（Guerlain）彩妝廣告

設計者：尼卡辛諾維奇（Nikasinovich）

R	G	B
198	110	148
145	173	126
236	221	196
187	113	59
124	138	173

1975

滾石樂團的舊金山牛宮（Cow Palace）演唱會海報

**設計者：蘭迪・圖登（Randy Tuten）、史丹利・茂斯（Stanley Mouse）、
亞爾登・凱利（Alton Kelley）與瘋狂阿拉伯人（Crazy Arab）**

R	G	B
213	41	22
145	89	58
212	173	53
0	0	0
0	118	164

THE ROLLING STONES

TUES·WED JULY 15·16
COW PALACE

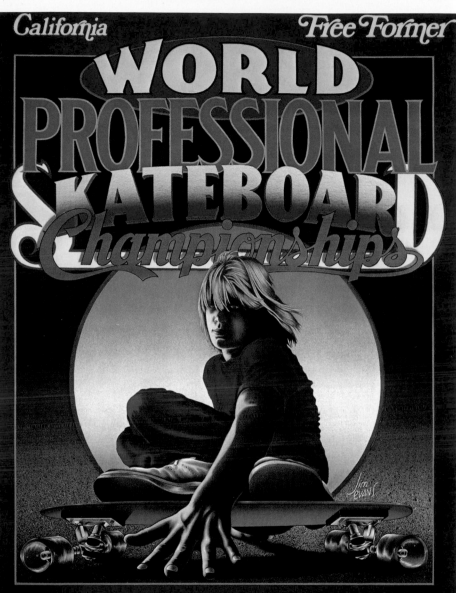

1976

「加州自由者世界」職業滑板大賽的廣告

設計者：吉姆・伊凡斯（Jim Evans）

R	G	B
38	56	137
146	89	159
255	223	36
251	191	19
229	36	40

1977

性手槍樂團的《別管那些廢話，性手槍來了》
（*Never Mind the Bollocks, Here's the Sex Pistols*）海報

設計者：傑米・瑞德（Jamie Reid）與庫克・基伊設計工作室（Cooke Key Associates）

R	G	B
235	92	130
5	5	6
236	96	67
238	187	35
218	209	122

1978

壁紙

設計者：佚名

R	G	B
133	196	220
171	207	151
237	231	108
239	143	98
227	139	164

1979

《遇見痙攣》（*Meet the Cramps*）專輯海報

設計者：X3工作室（X3 Studio）

R	G	B
237	233	122
235	94	52
84	171	209
133	193	115
233	77	122

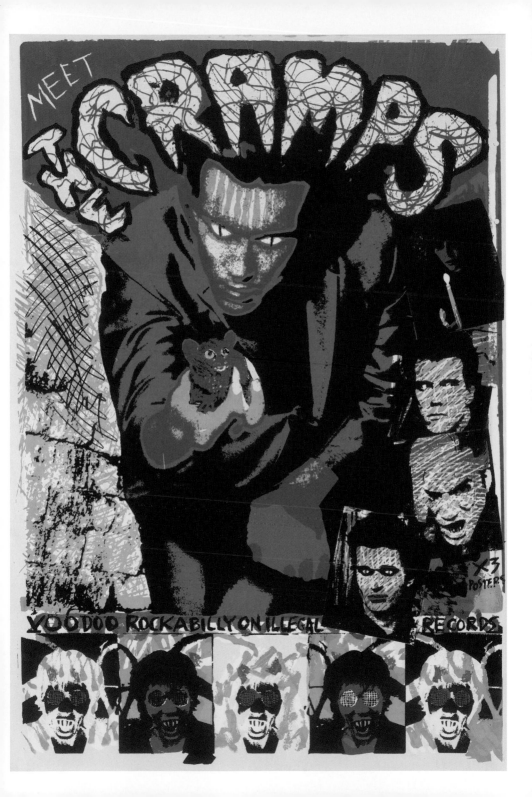

1980s

八〇年代經濟蓬勃發展，強烈色彩當道，尤其是紅色，代表了力量與性。家家戶戶購置彩色電視機，在美國有線電視台「音樂電視網」（MTV）開播後，音樂影片贏得龐大的觀眾群，深深影響青少年的穿著打扮。麥可·傑克森在音樂影片〈顫慄〉中穿的紅色皮夾克成為酷炫的代表，引來眾多仿效。二〇一一年，這件夾克在拍賣會以一百八十萬美元的價格售出。

八〇年代也是霓虹的時代。七〇年代從次文化崛起的螢光色如今已廣為接受，而水藍、翡翠綠、洋紅、桃紅、青色與黃色也深受歡迎。粉色系可以讓眼睛休息，因此並未消失，例如圖釘設計事務所（Push Pin Studios）的西摩·切瓦斯特就運用柔和的粉色系來設計封面（頁188）。室內設計也很適合用粉色系，例如一九八三年的家飾布〈哈瓦那〉就以粉色搭配不飽滿的原色（頁195）。

設計師開始用電腦來配色，一如科技的發展撼動了人類溝通、工作與休閒娛樂的方式。八〇年代前期，全球第一支商用行動電話上市。音樂人以電子技術作曲，新的舞廳文化隨之誕生。英國的「新秩序」樂團有非常重要的地位，它結合了舞曲與後龐克，還請設計師彼得·薩維爾設計獨特的視覺識別（頁204）。家用遊戲器把數位化的色彩從大型遊戲機帶進家庭，深深影響社經地位提高的年輕世代。這時期流行的鮮豔色彩都和電玩脫不了關係，例如誕生於一九八二年、為雅達利2600遊戲機所設計的《小精靈》與《電子世界爭霸戰》（頁192）。

一九八四年，蘋果公司推出第一款麥金塔，使電腦也能成為設計工具。艾普羅·葛雷曼是率先使用這項新科技的設計師，她在一九八七年為平面設計展覽「太平洋浪潮」製作海報，將像素字體與電腦成像層層疊印（頁203）。在這張海報中，設計師跳脫網格結構，改採動態、表情生動的文字編排，有時候甚至不那麼講究是否易讀。這時期文字會以曲線與斜線編排，產生顯眼的造型，例如一九八六年斯沃琪錶的義大利廣告就把文字排列成階梯狀。斯沃琪錶是八〇年代很常見的時尚配件，有琳琅滿目的配色與造型可供消費者選擇，反映出時尚界的個人化風潮（頁200）。

有些設計師嘗試打破規範，有些則積極追求簡潔明晰。日本經濟快速成長，不僅推出不少新科技席捲西方市場，文化也深深影響西方設計，而東西方的融合激盪出更多精彩火花。以平面設計界來說，一九八一年，田中一光在加州大學洛杉磯分校的日本舞踏海報上，用現代色彩繪製出簡潔的藝伎圖像，它有著嚴謹的網格與現代主義風格的幾何，讓日本傳統象徵呈現了新的面貌（頁191）。一九八四年《熱街小子》電影海報上的霹靂舞者神似忍者（196頁），顯然也受到日本的影響。這部電影中出現不少紐約嘻哈舞界的知名舞者，加上另一部同樣以嘻哈為主題的《瘋狂街頭》（Wild Style），促成嘻哈音樂與文化遍及全球。嘻哈文化的視覺表現就是塗鴉，以噴漆的鮮明顏色形成特殊的都會景觀。這也影響到時尚設計，例如史蒂芬·史普勞斯的服裝會印上用色大膽、彷彿塗鴉的文字。他的招牌字母設計可在一九八九年的《訪談》雜誌海報上看見（頁207）。

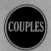

1980

《圖釘平面設計》（*Push Pin Graphic*）封面插圖：
〈伴侶〉（Couples）

設計者：西摩・切瓦斯特（Seymour Chwast）

R	G	B
117	123	152
160	185	197
145	181	135
236	211	123
222	176	161

1981

日本舞踊海報

設計者：田中一光

R	G	B
193	33	37
159	98	165
52	79	158
92	195	221
33	129	112

Nihon Buyo

UCLA
Asian Performing Arts
Institute 1981

Los Angeles
Washington, D.C.
New York

TRON Deadly Discs*

Adventures of TRON*

The awesome MCP is taking over another computer.
Only this time, it's *your* Atari® 2600! Only you can stop him!

VIDEO GAMES FROM MATTEL ELECTRONICS®

1982

《電子世界爭霸戰》電玩海報

設計者：佚名

R	G	B
244	235	112
99	173	183
216	61	139
55	51	139
237	196	95

1983

家飾布〈哈瓦那〉（Havana）

設計者：蘇珊・克莉兒（Susan Collier）與莎拉・坎貝爾（Sarah Campbell）

R	G	B
229	153	148
238	175	53
148	152	144
97	103	159
180	78	42

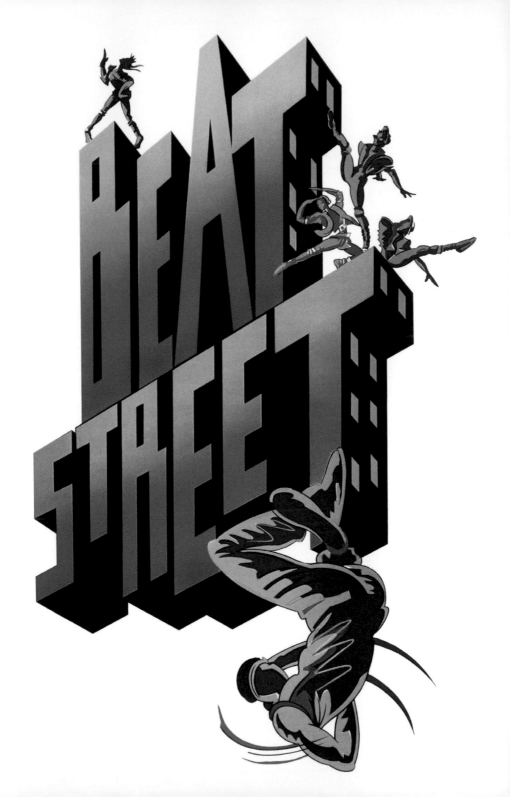

1984

《熱街小子》（*Beat Street*）電影海報

設計者：佚名

R	G	B
239	195	17
234	83	70
64	83	47
206	70	132
63	54	140

1985

羅莎化妝品（Marcel Rochas）廣告

設計者：佚名

R	G	B
188	38	38
49	131	94
0	0	0
61	89	163
229	213	198

PARASOL PACIFIQUE
DE ROCHAS

Maquillage
Printemps-Eté 85

1986

斯沃琪手錶（Swatch）廣告

設計者：佚名

R	G	B
236	232	117
68	164	131
119	43	102
93	167	206
225	13	39

1987

〈太平洋浪潮〉（Pacific Wave）展覽海報
收藏於威尼斯弗圖尼博物館（Fortuny Museum）

設計者：艾普羅・葛雷曼（April Greiman）

R	G	B
225	41	106
0	0	0
252	235	67
31	76	154
239	125	73

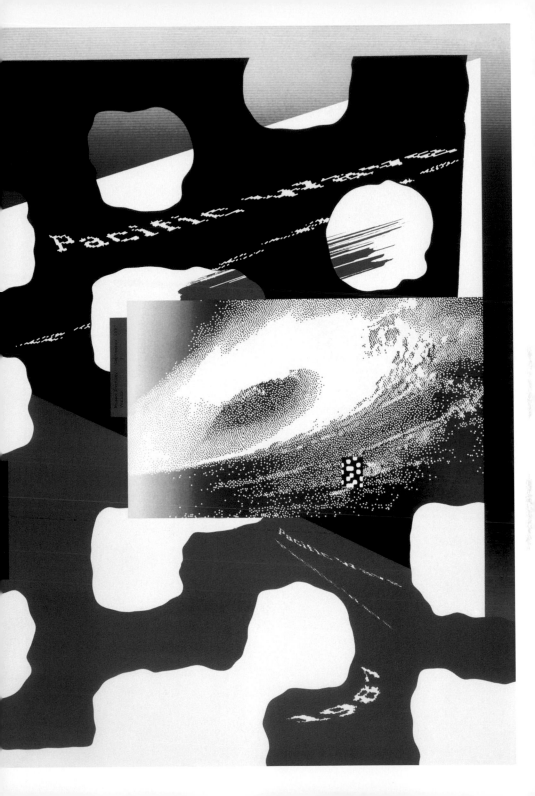

Neworder

Fine time Twelve-inch Maxi-single
from the Lp *Technique*

1988

新秩序（New Order）樂團單曲〈美好時光〉（Fine Time）
宣傳海報

設計者：彼得・薩維爾設計事務所（Peter Saville Associates）
圖像製作：崔佛・基伊（Trevor Key）與彼得・薩維爾

R	G	B
140	22	42
232	178	46
0	0	0
63	34	88
151	20	72

1989

《訪談》（*Interview*）雜誌海報

設計者：史蒂芬・史普勞斯（Stephen Sprouse）

R	G	B
0	0	0
232	57	87
242	145	74
6	120	171
90	167	69

Andy Warhol's: Interview

Photography: Brigitte Lacombe

JODIE FOSTER

SPROUSE

20 YEARS

1990s

強烈鮮活的色彩仍廣受歡迎，尤其是銳舞文化崛起之後。但全球經濟在九〇年代初期陷入衰退，使不少人開始反對八〇年代為了炫耀而消費的行為。油漬搖滾（grunge）漸漸受到矚目，其反叛、焦慮的樂風可說延續龐克音樂，但是愛好者的衣著非常隨意，常穿色彩暗淡的二手衣物，呈現邋遢的外表。平面設計師也仿效油漬搖滾這種髒污、層疊的美學概念，版面視覺彷彿在呈現吉他的失真與回授音效。桌上型電腦讓設計師能擺脫過去的限制，加速設計流程，不必再仰賴油墨來體現構思。

文字編排也出現新氣象，著重表現個性，而不再講究是否容易閱讀。大衛・卡爾森就是這一波先驅，他創辦的知名雜誌《射線槍》突破傳統框架，散發獨特新穎的風格（頁214），不僅啟發了新一代設計師，也呼應了蠢蠢欲動的大環境。設計師不斷探索電腦輔助設計的能力，同時思索「解構」與「明晰」的意義。一九九三年，奈維爾・布洛狄為漢堡歌劇院打造新的品牌形象，就探究過秩序與混亂的臨界點。他使用原本供電腦系統辨識的 OCR（光學文字辨識）字型，堆疊著字體與符號，灰色與綠色和諧搭配（頁216）。

一九九六年，前田約翰設計了〈森澤的十種樣貌〉系列海報（頁222），他運用無色彩的文字，期望讓數位排版更好看也更易讀。由於未使用色彩，因此更能凸顯「モリサワ」四個片假名的造型。前田約翰是平面設計與電腦科學的先鋒，不僅把電腦程式的知識應用到設計，也讓電腦程式更具設計觀。

電腦程式突飛猛進，催生了 3D 立體模型，也出現向量繪圖軟體，能任意調整圖片大小，並保持品質完好、不失真。一九九五年，「我公司」（Me Company）替歌手碧玉設計《我的軍隊》專輯宣傳海報，運用色彩甜美的 3D 圖像，讓碧玉化身手塚治虫筆下的知名角色「原子小金剛」（頁221）。從這作品不難看出設計界相當青睞日本動漫的圖案與色彩。

網際網路、電子郵件與口袋大小的手機相繼誕生且普及，使全球連結得更緊密，也改變了社會結構。無論是哪種文化或歷史時間點的資訊或圖片，在彈指間即可取得。九〇年代兼容並蓄、講究多元，舞曲與嘻哈音樂也盛行混音與取樣，同時還出現了復古風格與色彩。一九九八年，街頭藝術家謝帕德・費爾雷的作品〈軍團萬歲〉使用了切・格瓦拉的知名圖像和古巴革命時期的海報風格（頁226）。這張圖後來製作成宣傳貼紙，並讓費爾雷創辦的「Obey」（服從）公司吸引來許多狂熱的支持者。此時，街頭文化已對整體文化帶來舉足輕重的影響。

在新千禧年即將展開之際，虛擬世界快速發展，電腦成為必需品，數位色彩急速增加，因此取得資訊非常容易，表達也更趨自由，這些現象是二十世紀初期的人無法想像的。但如同新藝術時期一樣，科技進步固然深深影響日常生活，卻也讓人渴望自然色系。如今，設計師能運用的數位配色可說毫無限制，也有技術能馬上從歷史與文化趨勢中汲取元素。色彩的選擇無窮無盡，但願本書從二十世紀挑選出的一百張圖像，能開啟讀者的靈感泉源。

1990

布料〈雨雲〉（Nimbus）

設計者：喬琪娜・馮艾茨朵夫（Georgina von Etzdorf）

R	G	B
112	78	66
197	80	88
143	93	61
128	143	136
207	158	92

1991

《都市浪人》（*Slacker*）電影海報

設計者：佚名

R	G	B
33	65	141
254	211	0
170	31	35
85	182	128
0	0	0

"SPELLBINDING... A SCRAPPY AND SHREWDLY HILARIOUS FIRST FILM"
—Peter Travers, ROLLING STONE MAGAZINE

"EXHILARATING. THERE IS NOTHING MORE AMUSING,
ORIGINAL OR OUTRAGEOUS ON THE CURRENT MOVIE SCENE."
—David Sterritt, THE CHRISTIAN SCIENCE MONITOR

SLACKER

Written, Produced and Directed by RICHARD LINKLATER
Cameraman LEE DANIEL Production Manager, Casting ANNE WALKER-McBAY Dolly Grip, Assistant Camera CLARK WALKER Sound DENISE MONTGOMERY
Editor SCOTT RHODES Script Supervisor MEG BRENNAN A Detour Filmproduction Cast A LOT OF PEOPLE

R RESTRICTED

An ORION Release CLASSICS

music +style

(the bible of)

rAY GUn

PREMIERE ISSUE

henry rollins
sonic youth
house of love
inspiral carpets
john wesley
harding
the lemonheads
luna
opus 111
the prodigy
mary's danish
mission uk
too much joy
david j
matt mahurin

one november 1992
$3.50 u.s. $3.95 canada

1992

《射線槍》（*Ray Gun*）雜誌創刊號封面

設計者：大衛・卡爾森（David Carson）

R	G	B
205	170	51
0	0	0
92	18	14
206	196	203
81	90	142

1993

漢堡歌劇院的主視覺概念拼貼

設計者：奈維爾・布洛狄（Neville Brody）

R	G	B
82	178	173
215	225	133
130	152	57
168	170	173
84	99	173

Schauspielhaus

Deutsches
Schauspielhaus
in **Hamburg**

(040) 24871-0

BEASTIE BOYS
NORTH AMERICAN TOUR

1994

野獸男孩（Beastie Boys）北美巡迴演唱海報

設計者：T.A.Z

R	G	B
0	0	0
255	229	0
158	25	20
30	49	99
211	19	31

1995

碧玉《我的軍隊》（*Army of Me*）專輯宣傳海報

設計者：保羅・懷特（Paul White）

R	G	B
0	145	205
221	125	174
202	20	30
239	146	106
168	198	177

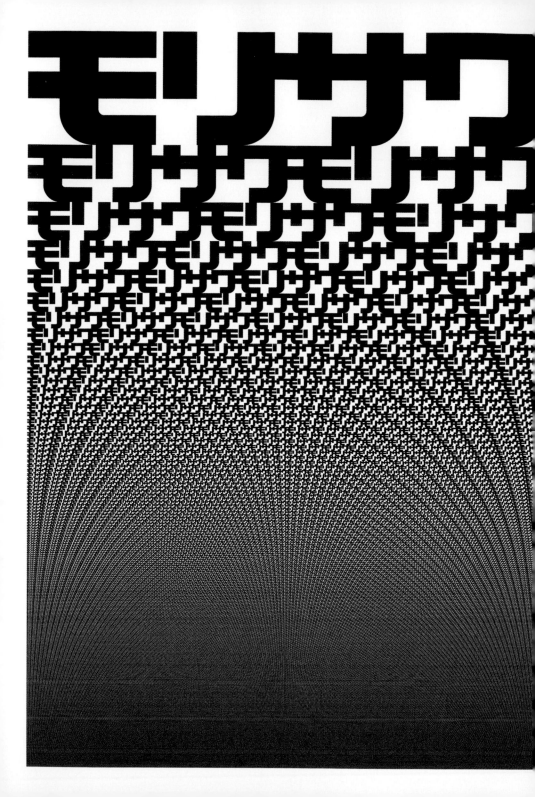

1996

〈森澤的十種樣貌〉（Morisawa 10）系列海報

設計者：前田約翰

R	G	B
0	0	0
255	255	255
0	0	0
255	255	255
0	0	0

1997

包浩斯課程海報

設計者：戴特李夫・菲爾德（Detlef Fielder）與丹妮拉・霍佛（Daniela Haufer）

R	G	B
206	221	169
152	172	54
174	137	47
242	160	99
221	122	49

stiftung bauhaus dessau juli
august
1997

bis **03.08.97** beständeausstellung
bauhaus 1919—1933 bauhausgebäude ausstellungsebene

18.07.97 bis 03.08. eröffnung 17.07. 17h
max-klinger-stipendium nordraum

31.08.97 bis 04.01.98 eröffnung 30.08. 18h
gunta stölzl bauhausgebäude ausstellungsebene

und 27.07.
grubenwanderung in golpa-nord 14uhr

bis 07.09. sommerschule 1997
raum ohne eigenschaften

kino in der bauhausaula
accatone 20uhr

kino in der bauhausaula
tee im harem des archimedes 20uhr

kino in der bauhausaula
alphaville 20uhr

bauhaus

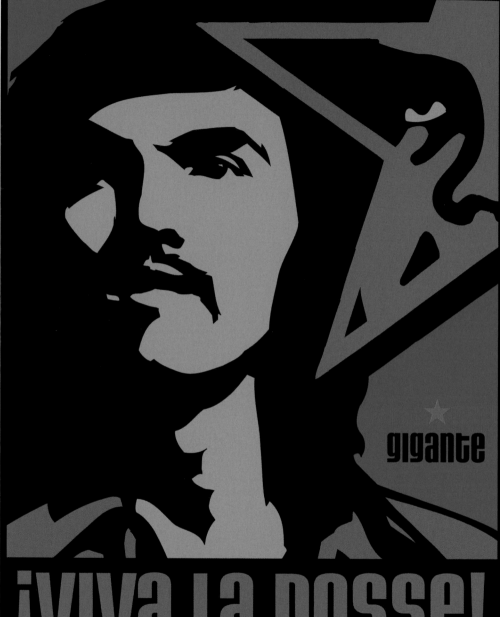

1998

〈軍團萬歲〉（Viva la Posse）海報與貼紙設計

設計者：謝帕德・費爾雷（Shepard Fairey）

R	G	B
214	102	29
224	154	21
103	117	41
0	0	0
0	116	134

1999

美國平面設計協會（AIGA）於加州橘郡舉辦的
〈空間之物〉（Objects in Space）展覽海報

設計者：艾普羅・葛雷曼

R	G	B
179	59	141
220	212	128
209	93	45
85	124	45
67	16	21

the eye walks, jumps, journeys through,

it is where relationships are established, not simply

communicated.

out side

A sheet of paper isn't merely a

but a field or space that is traversed,

journeys through, inside and outside

relationships are established, not simply

objects in space

9

9/

au spi ci ous aiga / oc

øi ñ sp

9/9/ 99/

Greimanska Lupstign of her own making.

(in space of course)

		FOGRA 39				US SHEETFED COATED v2				US WEB COATED (SWOP) v2			
		C	M	Y	K	C	M	Y	K	C	M	Y	K
1900		89	56	28	7	87	54	27	7	91	61	21	9
		7	28	73	0	9	24	71	0	9	27	75	0
		2	9	40	0	3	8	33	0	3	8	37	0
		21	42	40	0	22	38	38	1	22	41	40	0
		6	62	63	0	8	61	64	0	10	64	67	0
1901		58	48	73	31	60	49	72	27	55	48	76	29
		58	40	58	14	56	38	57	13	56	40	59	13
		16	47	72	1	16	45	71	2	17	46	75	1
		20	27	33	0	19	24	29	0	18	25	31	0
		42	75	85	57	50	80	87	52	41	75	87	54
1902		22	84	94	13	25	86	85	17	24	87	100	18
		20	50	68	2	21	48	68	5	22	50	71	3
		17	29	45	0	18	25	42	0	18	28	44	0
		35	62	61	16	36	62	63	18	34	63	64	16
		60	44	58	19	60	43	58	17	58	44	59	18
1903		11	25	90	0	15	23	87	0	17	27	93	0
		65	31	68	11	62	30	66	11	64	33	71	13
		81	73	24	8	79	70	29	11	82	78	28	13
		13	92	100	3	18	93	85	8	20	92	100	10
		0	0	0	100	0	0	0	100	0	0	0	100
1904		83	76	50	52	87	80	57	46	78	74	50	52
		42	43	84	33	49	47	85	23	45	47	92	24
		22	70	93	13	24	70	86	13	23	73	100	12
		3	15	28	0	4	12	22	0	3	13	24	0
		27	20	31	3	49	44	60	15	46	44	62	14
1905		26	90	79	21	31	92	77	22	27	91	84	25
		11	38	29	0	14	33	27	0	13	36	29	0
		23	35	44	1	24	31	42	1	23	34	44	0
		15	74	93	3	15	74	85	5	17	77	98	5
		42	69	84	48	48	73	84	42	40	70	87	44
1906		25	6	32	0	17	5	23	0	22	7	30	0
		0	31	34	0	2	22	25	0	2	28	32	0
		1	2	42	0	2	3	31	0	2	2	40	0
		27	8	51	0	19	7	44	0	24	9	51	0
		3	0	15	0	2	1	9	0	2	0	12	0
1907		80	61	24	5	78	59	27	8	82	66	27	9
		28	45	90	6	26	43	85	7	27	44	96	6
		21	85	100	11	22	87	88	13	22	87	100	14
		5	8	24	0	6	8	20	0	5	7	22	0
		0	0	0	100	0	0	0	100	0	0	0	100
1908		28	82	94	24	32	84	87	25	28	84	99	27
		33	46	68	9	31	44	67	9	31	45	72	7
		9	13	25	0	10	12	21	0	8	12	22	0
		37	32	42	1	34	28	38	2	34	31	41	1
		65	61	64	52	71	65	70	47	61	60	66	50
1909		27	91	88	24	31	94	82	25	28	92	94	28
		75	36	96	25	76	38	89	23	74	38	100	28
		72	35	56	12	71	35	55	13	72	37	57	15
		17	52	92	2	19	51	87	6	20	53	96	46
		40	72	73	41	45	75	76	38	38	73	76	40

| | | FOGRA 39 | | | | US SHEETFED COATED v2 | | | | US WEB COATED (SWOP) v2 | | | |
|---|---|---|---|---|---|---|---|---|---|---|---|---|---|---|
| | | C | M | Y | K | C | M | Y | K | C | M | Y | K |
| **1910** | | 1 | 59 | 93 | 0 | 9 | 59 | 87 | 1 | 11 | 62 | 97 | 1 |
| | | 1 | 35 | 89 | 0 | 8 | 33 | 86 | 0 | 9 | 36 | 91 | 0 |
| | | 19 | 55 | 100 | 4 | 21 | 55 | 92 | 7 | 22 | 56 | 100 | 6 |
| | | 5 | 72 | 99 | 1 | 12 | 73 | 89 | 3 | 15 | 75 | 100 | 3 |
| | | 25 | 90 | 100 | 20 | 29 | 93 | 88 | 22 | 27 | 91 | 100 | 24 |
| **1911** | | 13 | 91 | 57 | 3 | 14 | 93 | 56 | 2 | 18 | 93 | 65 | 4 |
| | | 45 | 31 | 67 | 15 | 41 | 28 | 67 | 6 | 45 | 34 | 72 | 8 |
| | | 75 | 53 | 35 | 22 | 77 | 52 | 33 | 10 | 77 | 58 | 38 | 17 |
| | | 11 | 65 | 35 | 1 | 12 | 61 | 29 | 0 | 16 | 67 | 37 | 0 |
| | | 11 | 16 | 23 | 1 | 8 | 11 | 16 | 0 | 10 | 14 | 21 | 0 |
| **1912** | | 77 | 36 | 77 | 23 | 78 | 38 | 75 | 21 | 76 | 37 | 79 | 26 |
| | | 28 | 14 | 33 | 0 | 23 | 13 | 27 | 0 | 24 | 13 | 31 | 0 |
| | | 6 | 37 | 30 | 0 | 11 | 33 | 28 | 0 | 10 | 35 | 29 | 0 |
| | | 15 | 92 | 100 | 5 | 18 | 93 | 84 | 8 | 19 | 92 | 100 | 9 |
| | | 52 | 74 | 77 | 76 | 64 | 85 | 90 | 71 | 52 | 72 | 78 | 73 |
| **1913** | | 3 | 38 | 32 | 0 | 8 | 33 | 30 | 0 | 8 | 36 | 32 | 0 |
| | | 15 | 77 | 70 | 3 | 19 | 76 | 69 | 7 | 20 | 80 | 75 | 7 |
| | | 47 | 48 | 46 | 9 | 46 | 46 | 45 | 10 | 44 | 47 | 47 | 8 |
| | | 11 | 27 | 71 | 0 | 15 | 25 | 70 | 0 | 15 | 28 | 73 | 0 |
| | | 49 | 32 | 82 | 10 | 48 | 31 | 80 | 11 | 47 | 34 | 87 | 11 |
| **1914** | | 50 | 49 | 85 | 30 | 53 | 51 | 84 | 27 | 48 | 50 | 90 | 28 |
| | | 35 | 38 | 76 | 6 | 35 | 36 | 75 | 9 | 34 | 38 | 80 | 7 |
| | | 15 | 12 | 32 | 0 | 14 | 11 | 27 | 0 | 14 | 12 | 31 | 0 |
| | | 32 | 81 | 100 | 37 | 38 | 84 | 93 | 36 | 32 | 82 | 100 | 37 |
| | | 0 | 0 | 0 | 100 | 0 | 0 | 0 | 100 | 0 | 0 | 0 | 100 |
| **1915** | | 55 | 50 | 59 | 22 | 56 | 50 | 60 | 20 | 52 | 50 | 61 | 21 |
| | | 47 | 80 | 52 | 36 | 51 | 82 | 61 | 33 | 44 | 81 | 55 | 37 |
| | | 75 | 46 | 70 | 38 | 78 | 49 | 71 | 33 | 73 | 46 | 72 | 38 |
| | | 45 | 36 | 84 | 11 | 44 | 35 | 81 | 12 | 44 | 37 | 89 | 11 |
| | | 15 | 13 | 64 | 0 | 16 | 14 | 62 | 0 | 18 | 16 | 66 | 0 |
| **1916** | | 26 | 43 | 92 | 5 | 27 | 41 | 88 | 7 | 27 | 43 | 97 | 6 |
| | | 37 | 59 | 96 | 27 | 40 | 60 | 91 | 26 | 36 | 60 | 100 | 26 |
| | | 71 | 72 | 48 | 40 | 74 | 75 | 54 | 35 | 68 | 72 | 48 | 40 |
| | | 24 | 32 | 54 | 1 | 24 | 29 | 53 | 2 | 24 | 32 | 56 | 0 |
| | | 26 | 87 | 96 | 21 | 30 | 90 | 86 | 24 | 27 | 88 | 100 | 25 |
| **1917** | | 51 | 51 | 94 | 34 | 54 | 53 | 90 | 31 | 49 | 52 | 100 | 32 |
| | | 39 | 56 | 99 | 25 | 41 | 56 | 93 | 25 | 38 | 56 | 100 | 25 |
| | | 27 | 38 | 76 | 3 | 27 | 36 | 75 | 5 | 27 | 38 | 80 | 3 |
| | | 65 | 53 | 56 | 29 | 67 | 54 | 58 | 25 | 62 | 53 | 57 | 28 |
| | | 26 | 66 | 96 | 14 | 28 | 67 | 89 | 16 | 27 | 68 | 100 | 16 |
| **1918** | | 44 | 49 | 61 | 16 | 44 | 49 | 62 | 16 | 42 | 49 | 64 | 15 |
| | | 74 | 54 | 31 | 8 | 73 | 53 | 32 | 10 | 75 | 57 | 33 | 11 |
| | | 23 | 62 | 100 | 8 | 25 | 62 | 91 | 12 | 25 | 64 | 100 | 11 |
| | | 52 | 29 | 46 | 2 | 48 | 26 | 43 | 4 | 50 | 29 | 46 | 2 |
| | | 90 | 70 | 44 | 35 | 92 | 72 | 50 | 31 | 88 | 72 | 45 | 37 |
| **1919** | | 18 | 85 | 90 | 7 | 16 | 87 | 91 | 6 | 20 | 87 | 97 | 10 |
| | | 15 | 23 | 49 | 2 | 15 | 16 | 45 | 0 | 18 | 22 | 53 | 0 |
| | | 22 | 68 | 80 | 12 | 20 | 67 | 82 | 8 | 23 | 71 | 85 | 11 |
| | | 53 | 33 | 51 | 17 | 49 | 30 | 49 | 6 | 54 | 36 | 55 | 9 |
| | | 53 | 65 | 40 | 32 | 55 | 66 | 42 | 15 | 55 | 69 | 45 | 24 |

| | | FOGRA 39 | | | | US SHEETFED COATED v2 | | | | US WEB COATED (SWOP) v2 | | | |
|---|---|---|---|---|---|---|---|---|---|---|---|---|---|---|
| | | C | M | Y | K | C | M | Y | K | C | M | Y | K |
| **1920** | | 66 | 57 | 43 | 18 | 66 | 57 | 44 | 17 | 64 | 58 | 43 | 19 |
| | | 51 | 22 | 70 | 2 | 47 | 22 | 67 | 4 | 49 | 25 | 74 | 4 |
| | | 7 | 13 | 75 | 0 | 8 | 12 | 73 | 0 | 9 | 14 | 77 | 0 |
| | | 16 | 59 | 86 | 2 | 18 | 58 | 82 | 6 | 19 | 60 | 89 | 5 |
| | | 15 | 87 | 91 | 5 | 19 | 88 | 82 | 10 | 21 | 89 | 97 | 11 |
| **1921** | | 48 | 95 | 29 | 26 | 51 | 97 | 36 | 13 | 49 | 96 | 40 | 24 |
| | | 57 | 22 | 56 | 2 | 53 | 22 | 54 | 4 | 56 | 25 | 58 | 3 |
| | | 4 | 13 | 28 | 0 | 6 | 12 | 24 | 0 | 5 | 12 | 25 | 0 |
| | | 42 | 82 | 84 | 65 | 52 | 90 | 90 | 60 | 42 | 80 | 85 | 62 |
| | | 0 | 59 | 87 | 0 | 3 | 55 | 88 | 0 | 3 | 55 | 88 | 0 |
| **1922** | | 67 | 93 | 44 | 49 | 71 | 96 | 56 | 45 | 61 | 89 | 47 | 51 |
| | | 15 | 91 | 65 | 3 | 20 | 91 | 65 | 7 | 21 | 92 | 73 | 9 |
| | | 26 | 94 | 93 | 22 | 31 | 97 | 84 | 24 | 27 | 94 | 99 | 27 |
| | | 16 | 21 | 73 | 0 | 18 | 20 | 72 | 0 | 20 | 23 | 76 | 0 |
| | | 50 | 33 | 26 | 1 | 46 | 30 | 25 | 1 | 48 | 33 | 27 | 0 |
| **1923** | | 6 | 68 | 84 | 0 | 12 | 68 | 80 | 2 | 14 | 71 | 88 | 2 |
| | | 100 | 93 | 36 | 31 | 100 | 89 | 48 | 31 | 96 | 90 | 40 | 38 |
| | | 8 | 38 | 21 | 0 | 19 | 88 | 70 | 7 | 20 | 89 | 78 | 9 |
| | | 39 | 69 | 30 | 3 | 39 | 67 | 33 | 7 | 39 | 72 | 34 | 5 |
| | | 15 | 22 | 20 | 0 | 14 | 18 | 18 | 0 | 13 | 20 | 18 | 0 |
| **1924** | | 4 | 81 | 42 | 0 | 13 | 80 | 47 | 1 | 16 | 84 | 51 | 2 |
| | | 80 | 62 | 11 | 1 | 78 | 60 | 18 | 3 | 83 | 69 | 18 | 3 |
| | | 7 | 11 | 75 | 0 | 11 | 12 | 72 | 0 | 12 | 15 | 76 | 0 |
| | | 7 | 46 | 79 | 0 | 12 | 44 | 78 | 1 | 13 | 46 | 82 | 0 |
| | | 67 | 27 | 73 | 8 | 64 | 27 | 70 | 9 | 67 | 29 | 76 | 11 |
| **1925** | | 29 | 51 | 0 | 0 | 30 | 47 | 9 | 0 | 31 | 51 | 7 | 0 |
| | | 56 | 68 | 5 | 0 | 55 | 65 | 16 | 2 | 59 | 73 | 15 | 1 |
| | | 17 | 59 | 68 | 2 | 19 | 58 | 68 | 5 | 20 | 60 | 72 | 4 |
| | | 7 | 33 | 82 | 0 | 13 | 30 | 80 | 0 | 14 | 33 | 85 | 0 |
| | | 53 | 23 | 65 | 2 | 49 | 22 | 62 | 4 | 51 | 25 | 68 | 4 |
| **1926** | | 55 | 6 | 52 | 0 | 47 | 6 | 46 | 0 | 53 | 11 | 53 | 0 |
| | | 42 | 66 | 0 | 0 | 38 | 62 | 0 | 0 | 42 | 69 | 7 | 0 |
| | | 2 | 8 | 28 | 0 | 2 | 5 | 19 | 0 | 2 | 7 | 25 | 0 |
| | | 0 | 44 | 50 | 0 | 3 | 36 | 43 | 0 | 4 | 42 | 50 | 0 |
| | | 91 | 78 | 62 | 97 | 95 | 85 | 84 | 84 | 75 | 68 | 67 | 89 |
| **1927** | | 100 | 90 | 29 | 16 | 100 | 85 | 38 | 20 | 99 | 91 | 34 | 25 |
| | | 21 | 93 | 100 | 11 | 24 | 95 | 86 | 16 | 24 | 93 | 100 | 18 |
| | | 0 | 0 | 0 | 100 | 0 | 0 | 0 | 100 | 0 | 0 | 0 | 100 |
| | | 31 | 25 | 18 | 0 | 27 | 21 | 17 | 0 | 27 | 23 | 16 | 0 |
| | | 2 | 2 | 0 | 0 | 2 | 2 | 0 | 0 | 1 | 1 | 0 | 0 |
| **1928** | | 4 | 56 | 4 | 0 | 12 | 52 | 13 | 0 | 13 | 56 | 11 | 0 |
| | | 100 | 92 | 17 | 4 | 99 | 85 | 28 | 11 | 100 | 93 | 28 | 15 |
| | | 45 | 3 | 50 | 0 | 40 | 7 | 47 | 0 | 44 | 10 | 52 | 0 |
| | | 74 | 45 | 11 | 0 | 71 | 44 | 16 | 2 | 77 | 51 | 18 | 1 |
| | | 35 | 54 | 86 | 19 | 37 | 55 | 84 | 19 | 35 | 55 | 91 | 19 |
| **1929** | | 26 | 86 | 86 | 23 | 27 | 86 | 86 | 23 | 27 | 86 | 86 | 23 |
| | | 15 | 28 | 80 | 0 | 15 | 28 | 79 | 0 | 15 | 29 | 80 | 0 |
| | | 17 | 44 | 82 | 1 | 17 | 44 | 82 | 1 | 18 | 45 | 83 | 2 |
| | | 91 | 70 | 52 | 51 | 91 | 69 | 52 | 51 | 91 | 70 | 52 | 52 |
| | | 64 | 40 | 40 | 7 | 63 | 41 | 40 | 7 | 63 | 41 | 40 | 7 |

| | | FOGRA 39 | | | | US SHEETFED COATED v2 | | | | US WEB COATED (SWOP) v2 | | | |
|---|---|---|---|---|---|---|---|---|---|---|---|---|---|---|
| | | C | M | Y | K | C | M | Y | K | C | M | Y | K |
| **1930** | | 32 | 41 | 71 | 6 | 32 | 39 | 71 | 8 | 31 | 41 | 75 | 6 |
| | | 5 | 27 | 85 | 0 | 11 | 25 | 82 | 0 | 12 | 28 | 87 | 0 |
| | | 33 | 91 | 100 | 48 | 40 | 96 | 93 | 45 | 33 | 89 | 100 | 47 |
| | | 69 | 45 | 67 | 29 | 71 | 46 | 67 | 26 | 67 | 45 | 69 | 29 |
| | | 19 | 92 | 52 | 3 | 23 | 92 | 56 | 8 | 24 | 93 | 60 | 10 |
| **1931** | | 74 | 75 | 48 | 56 | 70 | 75 | 52 | 53 | 70 | 75 | 52 | 53 |
| | | 49 | 47 | 44 | 33 | 55 | 53 | 51 | 19 | 54 | 53 | 51 | 19 |
| | | 73 | 37 | 51 | 26 | 75 | 42 | 55 | 20 | 75 | 42 | 55 | 20 |
| | | 51 | 24 | 37 | 6 | 50 | 27 | 38 | 1 | 50 | 27 | 38 | 1 |
| | | 47 | 53 | 27 | 9 | 47 | 55 | 30 | 3 | 48 | 55 | 30 | 4 |
| **1932** | | 85 | 71 | 44 | 34 | 87 | 73 | 50 | 0 | 83 | 72 | 44 | 36 |
| | | 89 | 70 | 35 | 19 | 90 | 69 | 40 | 20 | 89 | 74 | 37 | 24 |
| | | 60 | 38 | 27 | 1 | 56 | 36 | 26 | 3 | 60 | 39 | 28 | 2 |
| | | 25 | 18 | 27 | 0 | 22 | 16 | 24 | 0 | 21 | 17 | 25 | 0 |
| | | 6 | 19 | 88 | 0 | 11 | 19 | 85 | 0 | 13 | 22 | 89 | 0 |
| **1933** | | 71 | 67 | 64 | 73 | 82 | 78 | 75 | 68 | 67 | 66 | 66 | 71 |
| | | 41 | 36 | 31 | 1 | 38 | 33 | 29 | 1 | 38 | 35 | 30 | 0 |
| | | 99 | 87 | 28 | 15 | 99 | 83 | 36 | 19 | 98 | 89 | 33 | 24 |
| | | 39 | 47 | 77 | 15 | 40 | 46 | 77 | 16 | 38 | 47 | 81 | 15 |
| | | 15 | 18 | 28 | 0 | 15 | 16 | 24 | 0 | 14 | 16 | 26 | 0 |
| **1934** | | 4 | 91 | 88 | 0 | 19 | 91 | 80 | 9 | 20 | 91 | 95 | 11 |
| | | 0 | 61 | 83 | 0 | 13 | 71 | 83 | 3 | 15 | 75 | 93 | 3 |
| | | 24 | 49 | 87 | 16 | 38 | 68 | 92 | 28 | 33 | 68 | 100 | 29 |
| | | 63 | 15 | 77 | 1 | 64 | 36 | 81 | 19 | 62 | 37 | 89 | 22 |
| | | 7 | 4 | 8 | 0 | 7 | 4 | 7 | 0 | 5 | 3 | 5 | 0 |
| **1935** | | 41 | 15 | 38 | 0 | 36 | 15 | 34 | 0 | 38 | 17 | 38 | 0 |
| | | 5 | 68 | 54 | 0 | 13 | 67 | 56 | 2 | 15 | 71 | 58 | 1 |
| | | 26 | 89 | 73 | 19 | 30 | 91 | 73 | 20 | 27 | 91 | 78 | 23 |
| | | 4 | 35 | 8 | 0 | 8 | 28 | 11 | 0 | 7 | 32 | 9 | 0 |
| | | 0 | 0 | 0 | 100 | 0 | 0 | 0 | 100 | 0 | 0 | 0 | 100 |
| **1936** | | 79 | 52 | 0 | 0 | 76 | 51 | 11 | 0 | 83 | 61 | 11 | 1 |
| | | 100 | 92 | 39 | 56 | 100 | 95 | 58 | 49 | 91 | 87 | 47 | 56 |
| | | 75 | 43 | 32 | 5 | 73 | 43 | 32 | 7 | 76 | 47 | 34 | 7 |
| | | 30 | 27 | 57 | 1 | 29 | 24 | 55 | 2 | 29 | 27 | 59 | 0 |
| | | 16 | 56 | 57 | 1 | 19 | 55 | 57 | 4 | 19 | 57 | 60 | 2 |
| **1937** | | 5 | 14 | 24 | 0 | 6 | 12 | 20 | 0 | 5 | 13 | 21 | 0 |
| | | 33 | 55 | 70 | 13 | 34 | 54 | 70 | 15 | 32 | 56 | 74 | 14 |
| | | 46 | 26 | 66 | 3 | 43 | 24 | 64 | 5 | 44 | 27 | 69 | 4 |
| | | 55 | 33 | 52 | 6 | 52 | 31 | 50 | 7 | 53 | 33 | 53 | 6 |
| | | 5 | 85 | 100 | 1 | 13 | 85 | 86 | 4 | 16 | 87 | 100 | 5 |
| **1938** | | 12 | 22 | 61 | 0 | 14 | 20 | 60 | 0 | 15 | 23 | 63 | 0 |
| | | 39 | 59 | 52 | 13 | 49 | 58 | 53 | 15 | 38 | 60 | 53 | 13 |
| | | 20 | 30 | 51 | 0 | 20 | 27 | 49 | 1 | 20 | 29 | 52 | 0 |
| | | 49 | 53 | 75 | 31 | 52 | 55 | 76 | 28 | 46 | 53 | 78 | 29 |
| | | 68 | 59 | 72 | 65 | 77 | 65 | 78 | 58 | 64 | 58 | 73 | 62 |
| **1939** | | 8 | 5 | 83 | 0 | 12 | 8 | 79 | 0 | 13 | 11 | 84 | 0 |
| | | 53 | 25 | 83 | 5 | 50 | 25 | 79 | 7 | 52 | 28 | 87 | 7 |
| | | 64 | 37 | 24 | 1 | 60 | 35 | 24 | 2 | 65 | 40 | 26 | 2 |
| | | 0 | 88 | 93 | 0 | 10 | 89 | 82 | 2 | 13 | 91 | 100 | 3 |
| | | 2 | 71 | 73 | 0 | 11 | 71 | 73 | 2 | 13 | 74 | 78 | 2 |

	FOGRA 39				US SHEETFED COATED v2				US WEB COATED (SWOP) v2			
	C	M	Y	K	C	M	Y	K	C	M	Y	K
1940	73	54	74	59	80	59	78	52	69	54	75	57
	70	37	76	22	71	38	74	20	69	38	79	24
	17	21	52	0	18	20	49	0	18	22	53	0
	6	89	53	0	15	89	57	3	17	91	62	4
	22	93	64	9	25	93	65	14	25	93	71	16
1941	44	44	99	19	44	43	92	18	42	44	100	18
	16	42	66	1	16	39	65	2	16	41	69	1
	3	5	12	0	4	4	10	0	2	4	9	0
	14	87	100	3	15	89	86	5	17	89	100	7
	68	35	26	1	62	31	24	2	68	36	26	1
1942	100	96	33	29	100	91	47	29	96	93	38	36
	78	68	14	1	76	65	20	5	80	74	21	5
	63	46	76	33	65	48	76	29	60	46	78	33
	5	14	83	0	10	15	80	0	11	17	84	0
	27	89	82	22	31	91	79	23	27	90	87	26
1943	21	34	96	1	22	32	91	3	24	35	100	2
	61	45	89	33	64	47	85	29	58	45	93	33
	37	39	73	8	37	37	73	10	36	39	77	8
	50	46	73	22	51	46	73	21	47	46	76	21
	81	52	55	32	84	54	57	28	80	53	55	33
1944	80	47	0	0	78	47	10	0	84	56	11	0
	55	87	44	33	57	89	53	31	52	87	47	36
	58	46	36	6	56	44	35	7	57	46	36	6
	27	26	37	0	25	23	33	0	24	25	36	0
	40	55	57	15	41	55	58	16	38	55	59	15
1945	100	94	35	29	100	90	47	29	96	91	38	36
	46	29	35	1	42	26	32	1	43	29	34	0
	18	49	39	1	21	46	38	1	22	49	40	0
	42	79	77	59	50	85	84	55	40	78	80	56
	14	88	96	3	18	89	84	98	20	90	100	10
1946	82	37	39	6	80	37	37	8	84	42	40	10
	90	55	28	7	89	55	29	9	92	62	31	11
	97	25	85	10	87	29	78	15	88	31	86	20
	75	15	91	2	72	18	85	5	76	22	97	7
	0	0	0	100	0	0	0	100	0	0	0	100
1947	57	22	79	3	53	22	76	6	56	25	83	6
	76	71	26	9	75	69	30	11	77	75	29	13
	5	26	62	0	10	23	61	0	10	26	64	0
	15	79	91	4	19	79	82	8	20	82	97	9
	27	87	100	25	32	90	89	27	28	88	100	28
1948	77	73	56	67	85	84	65	61	72	71	58	66
	72	69	47	35	75	71	52	31	69	69	47	36
	14	72	100	2	17	72	89	7	19	74	100	7
	1	16	78	0	7	16	75	0	8	18	79	0
	0	89	99	0	10	91	85	2	14	91	100	4
1949	18	91	48	2	23	91	53	7	24	92	56	8
	67	47	17	1	64	45	20	2	69	51	21	2
	49	10	54	0	44	13	51	0	48	16	56	0
	92	75	53	64	98	84	62	58	85	72	55	64
	13	19	79	0	16	19	77	0	18	22	82	0

	FOGRA 39				US SHEETFED COATED v2				US WEB COATED (SWOP) v2			
	C	M	Y	K	C	M	Y	K	C	M	Y	K
1950	7	41	31	0	11	37	29	0	11	39	31	0
	64	36	36	4	61	34	34	5	64	38	37	4
	68	64	31	10	66	62	33	11	68	67	33	13
	72	22	58	3	68	23	55	5	73	26	61	7
	14	15	36	0	14	14	31	0	13	15	35	0
1951	36	46	76	12	36	45	76	13	35	46	80	12
	42	31	71	4	40	29	70	7	40	31	74	5
	24	19	29	0	21	16	25	0	21	18	27	0
	10	14	26	0	11	13	22	0	9	13	24	0
	25	18	51	0	24	17	48	0	24	19	52	0
1952	29	99	91	12	22	100	90	14	24	98	95	20
	85	54	51	51	92	59	56	31	86	60	56	45
	0	8	45	0	2	6	35	0	2	7	43	0
	12	70	76	2	11	68	75	2	15	73	80	3
	34	7	41	0	24	6	33	0	31	9	40	0
1953	100	95	40	41	100	89	47	29	94	90	42	45
	69	27	78	10	65	22	78	7	69	29	82	12
	6	0	66	0	5	2	58	0	7	2	67	0
	40	38	20	4	33	31	15	0	38	38	21	0
	15	14	45	1	11	11	36	0	14	14	44	0
1954	7	36	87	0	7	29	89	0	10	36	91	0
	14	4	89	0	11	5	89	0	15	7	92	0
	6	66	16	0	9	62	12	0	11	67	20	0
	62	8	36	0	55	8	29	0	61	13	36	0
	4	14	19	0	3	9	13	0	4	12	16	0
1955	75	66	64	85	83	73	78	69	71	65	68	80
	89	64	38	29	93	64	37	16	90	69	41	27
	71	70	47	51	76	73	52	32	70	72	51	46
	26	45	100	18	26	42	100	8	31	48	100	10
	14	11	23	0	9	7	15	0	11	9	20	0
1956	42	40	56	26	49	44	60	15	46	44	62	14
	13	9	67	0	12	9	64	0	13	11	69	0
	40	15	55	1	35	15	52	0	37	17	56	0
	6	66	32	0	9	64	34	0	11	67	35	0
	4	82	69	0	7	83	68	0	11	86	75	1
1957	11	8	66	0	9	33	86	0	10	36	91	0
	80	44	68	49	12	4	87	0	15	7	92	0
	15	69	67	3	9	62	20	0	11	67	20	0
	13	96	87	3	54	9	31	0	61	13	36	0
	98	69	33	20	5	12	16	0	4	12	16	0
1958	0	0	0	100	0	0	0	100	0	0	0	100
	1	96	96	0	5	98	82	0	11	97	100	2
	77	11	100	1	73	12	93	2	78	18	100	4
	69	18	0	0	61	16	1	0	69	24	4	0
	9	1	86	0	8	1	84	0	11	4	88	0
1959	7	13	89	0	8	12	87	0	9	14	92	0
	61	71	28	12	59	69	32	10	60	75	31	11
	62	3	72	0	55	4	68	0	62	10	76	0
	9	83	95	1	11	84	84	2	14	86	100	4
	7	60	56	1	9	59	56	0	11	62	58	0

	FOGRA 39				US SHEETFED COATED v2				US WEB COATED (SWOP) v2			
	C	M	Y	K	C	M	Y	K	C	M	Y	K
1960	99	96	24	13	98	91	33	15	98	97	30	19
	85	83	15	3	83	78	20	5	87	88	20	6
	40	46	25	7	40	45	26	2	40	47	27	1
	5	63	85	0	7	63	82	0	9	65	89	0
	33	74	84	41	40	77	84	35	34	76	89	36
1961	5	48	78	0	6	42	78	0	9	48	82	0
	84	27	92	13	83	24	93	11	84	29	98	17
	83	34	26	0	85	34	23	2	86	42	29	4
	17	83	11	0	17	85	11	0	23	87	22	0
	0	0	0	100	0	0	0	100	0	0	0	100
1962	50	13	6	0	41	12	6	0	45	15	6	0
	0	0	0	100	0	0	0	100	0	0	0	100
	13	3	69	0	11	4	66	0	13	5	71	0
	10	81	70	2	12	81	69	2	15	84	76	3
	64	83	20	6	60	80	26	7	64	87	25	9
1963	9	90	87	2	11	92	79	3	15	93	96	4
	89	77	33	21	89	76	37	18	89	81	35	23
	4	44	10	0	7	38	12	0	7	41	10	0
	9	82	46	1	11	82	49	1	15	86	53	1
	9	6	88	0	9	6	86	0	11	9	91	0
1964	75	27	27	7	75	26	24	1	78	34	30	2
	64	18	28	2	59	16	23	0	64	23	29	0
	37	15	60	2	29	13	56	0	35	18	63	0
	58	32	83	17	53	28	85	11	57	34	88	15
	85	27	60	13	86	25	58	9	87	32	63	14
1965	9	73	93	1	11	73	85	2	13	76	99	25
	10	34	89	1	12	31	87	0	14	34	94	0
	12	19	84	1	13	18	85	0	15	20	87	0
	48	38	33	15	50	40	36	5	50	41	37	4
	14	72	41	3	16	71	44	2	19	75	45	2
1966	14	94	79	4	15	96	73	5	18	95	87	7
	70	22	20	2	64	21	19	0	71	27	22	0
	5	21	74	0	6	18	73	0	7	21	76	0
	85	54	24	8	84	53	25	7	88	61	27	7
	53	6	83	0	46	6	80	0	52	11	89	0
1967	8	88	98	1	19	90	85	2	14	91	100	4
	86	100	9	2	83	96	20	5	87	100	20	7
	35	52	99	38	44	57	96	27	40	56	100	28
	55	93	31	28	57	93	44	22	54	94	39	27
	29	26	78	9	30	26	78	4	31	30	84	2
1968	76	81	23	8	73	77	27	96	76	85	26	11
	91	74	14	2	88	69	18	4	93	81	18	4
	81	45	31	15	81	47	33	9	84	52	34	11
	8	85	82	1	10	86	77	2	13	88	89	3
	16	33	73	5	19	31	73	28	20	34	77	0
1969	7	15	78	0	8	14	76	0	9	16	80	0
	22	77	85	12	23	78	81	13	23	80	91	13
	63	66	38	28	65	68	44	21	64	69	41	23
	73	27	16	2	68	26	16	0	75	33	18	0
	19	65	34	5	22	64	37	2	24	68	38	1

	FOGRA 39				US SHEETFED COATED v2				US WEB COATED (SWOP) v2			
	C	M	Y	K	C	M	Y	K	C	M	Y	K
1970	11	95	21	1	13	96	31	0	19	97	34	1
	17	4	83	0	15	4	81	0	16	7	86	0
	8	92	89	1	10	95	80	2	14	94	98	4
	62	6	78	0	55	7	74	0	62	13	83	1
	50	17	4	0	41	15	5	0	45	18	5	0
1971	12	24	15	0	11	19	15	0	10	21	13	0
	21	99	97	14	24	99	84	15	24	98	100	17
	22	81	18	2	24	80	25	1	27	85	27	1
	42	93	36	45	52	96	56	33	45	94	50	38
	34	55	10	0	31	50	13	0	33	55	12	0
1972	14	6	77	0	13	6	74	0	14	8	79	0
	85	49	30	14	85	50	30	9	88	56	33	11
	10	65	82	1	12	65	79	2	13	68	86	2
	28	77	85	27	27	78	89	18	29	80	91	25
	60	6	84	0	53	7	79	0	59	13	89	1
1973	0	0	0	100	0	0	0	100	0	0	0	100
	6	52	73	0	8	51	73	0	9	53	77	0
	11	3	67	0	9	4	64	0	11	5	69	0
	0	0	0	0	0	0	0	0	0	0	0	0
	16	84	10	0	17	82	19	0	22	87	21	0
1974	27	67	22	3	28	64	26	2	29	70	27	1
	50	20	58	3	46	19	56	2	49	22	61	2
	10	14	27	0	10	12	22	0	9	12	24	0
	23	59	79	14	25	59	78	11	25	61	85	10
	58	43	20	4	55	40	20	2	58	44	22	1
1975	14	93	97	4	15	95	84	6	18	94	100	7
	31	62	74	32	39	65	77	24	34	65	80	25
	19	30	85	7	22	29	85	2	23	32	91	1
	0	0	0	100	0	0	0	100	0	0	0	100
	86	45	22	6	85	44	22	4	89	52	25	4
1976	100	87	16	3	99	81	23	7	100	92	23	9
	55	74	8	0	51	70	14	1	56	78	14	1
	7	11	85	0	7	11	84	0	9	13	87	0
	6	29	90	0	8	25	89	0	9	29	93	0
	8	93	85	1	10	96	77	2	14	95	94	4
1977	0	76	25	0	5	75	21	0	8	78	31	0
	87	76	62	94	94	83	82	82	75	68	66	88
	0	74	74	0	4	73	73	0	7	77	79	0
	19	11	62	1	15	9	57	0	18	13	64	0
	83	55	12	1	84	51	9	0	85	61	15	2
1978	52	12	14	0	44	12	13	0	49	15	14	0
	41	5	52	0	35	6	47	0	38	9	52	0
	16	4	68	0	14	4	64	0	15	5	69	0
	7	54	63	0	9	51	63	0	11	54	66	0
	14	57	21	1	15	53	23	0	16	57	23	0
1979	15	3	63	0	13	4	59	0	15	5	64	0
	7	74	81	1	9	75	78	1	12	77	87	2
	67	21	15	1	60	20	14	0	67	26	16	0
	56	5	68	0	49	7	65	0	15	11	73	0
	9	82	32	1	12	81	36	0	16	85	38	1

	FOGRA 39				US SHEETFED COATED v2				US WEB COATED (SWOP) v2			
	C	M	Y	K	C	M	Y	K	C	M	Y	K
1980	60	49	26	9	58	47	27	5	61	51	28	4
	43	20	20	2	37	18	19	0	40	20	20	0
	51	16	56	2	45	16	53	1	49	19	58	1
	13	16	61	1	13	15	59	0	13	16	62	0
	14	36	34	3	16	32	32	0	16	35	33	0
1981	20	96	87	11	22	98	78	12	22	97	96	14
	49	71	7	0	45	67	13	0	49	75	13	0
	91	74	7	1	89	69	13	2	93	82	14	2
	62	7	16	0	53	7	15	0	61	13	17	0
	82	29	59	14	81	29	58	11	84	33	62	14
1982	13	3	66	0	11	4	62	0	13	5	67	0
	64	18	30	2	58	18	27	0	64	22	31	0
	19	87	13	1	20	85	22	0	25	91	24	0
	96	92	8	1	95	86	18	5	98	97	18	5
	11	24	70	1	13	22	69	0	13	24	73	0
1983	12	50	36	2	14	46	35	0	15	49	36	0
	10	36	84	1	12	33	83	0	13	35	88	0
	43	31	39	12	45	32	40	4	45	34	42	2
	72	62	16	2	68	58	19	4	73	66	19	3
	24	76	87	16	26	77	82	16	25	79	93	16
1984	12	24	91	2	13	22	90	0	15	24	95	0
	8	79	70	1	10	79	69	2	13	82	76	2
	72	45	85	45	77	49	82	38	70	46	87	43
	23	83	20	3	24	83	28	2	28	87	29	2
	93	90	7	1	92	84	16	4	95	96	17	5
1985	21	95	87	13	23	97	79	13	23	96	95	15
	80	28	71	13	78	27	68	11	80	30	75	15
	0	0	0	100	0	0	0	100	0	0	0	100
	86	68	9	0	84	64	14	2	89	75	14	2
	12	17	23	1	12	15	20	0	11	15	21	0
1986	16	3	64	0	13	4	61	0	15	5	65	0
	73	16	58	2	68	16	55	2	74	20	61	3
	59	94	27	18	59	93	38	16	58	95	34	20
	65	24	14	1	59	22	15	0	65	28	16	0
	10	98	86	2	12	98	76	48	15	99	95	5
1987	12	92	36	2	15	93	42	1	19	95	45	2
	0	0	0	100	0	0	0	100	0	0	0	100
	10	4	79	0	9	4	76	0	11	6	80	0
	97	75	10	1	96	70	16	3	99	83	17	4
	1	61	73	0	4	56	71	0	7	62	77	0
1988	29	100	73	36	36	100	7	31	30	99	80	34
	13	32	86	2	14	29	85	1	16	33	91	0
	0	0	0	100	0	0	0	100	0	0	0	100
	88	100	30	29	88	97	42	27	85	97	36	32
	17	13	14	0	15	11	13	0	14	11	11	0
1989	0	0	0	100	0	0	0	100	0	0	0	100
	9	88	55	1	11	89	57	2	15	91	62	2
	6	52	74	0	8	50	74	0	10	53	78	0
	86	46	19	4	84	44	20	3	89	52	22	3
	70	13	90	1	64	13	85	2	71	18	98	3

| | | FOGRA 39 | | | | US SHEETFED COATED v2 | | | | US WEB COATED (SWOP) v2 | | | |
|---|---|---|---|---|---|---|---|---|---|---|---|---|---|---|
| | | C | M | Y | K | C | M | Y | K | C | M | Y | K |
| **1990** | | 38 | 58 | 58 | 48 | 51 | 65 | 69 | 33 | 45 | 64 | 67 | 35 |
| | | 20 | 78 | 56 | 10 | 23 | 78 | 59 | 8 | 23 | 81 | 62 | 9 |
| | | 32 | 59 | 72 | 33 | 40 | 62 | 76 | 25 | 36 | 62 | 78 | 25 |
| | | 52 | 32 | 42 | 14 | 53 | 33 | 42 | 6 | 54 | 36 | 45 | 5 |
| | | 19 | 39 | 68 | 8 | 22 | 37 | 69 | 4 | 23 | 40 | 73 | 2 |
| **1991** | | 99 | 82 | 15 | 3 | 99 | 76 | 21 | 6 | 100 | 88 | 22 | 7 |
| | | 7 | 18 | 90 | 0 | 8 | 16 | 89 | 0 | 9 | 18 | 93 | 0 |
| | | 24 | 97 | 86 | 21 | 28 | 98 | 80 | 20 | 25 | 97 | 95 | 22 |
| | | 68 | 6 | 63 | 0 | 62 | 7 | 60 | 0 | 69 | 13 | 67 | 1 |
| | | 0 | 0 | 0 | 100 | 0 | 0 | 0 | 100 | 0 | 0 | 0 | 100 |
| **1992** | | 22 | 29 | 86 | 8 | 25 | 29 | 86 | 3 | 26 | 32 | 93 | 2 |
| | | 0 | 0 | 0 | 100 | 0 | 0 | 0 | 100 | 0 | 0 | 0 | 100 |
| | | 37 | 99 | 88 | 61 | 47 | 100 | 87 | 57 | 36 | 93 | 89 | 58 |
| | | 23 | 23 | 16 | 1 | 20 | 19 | 15 | 0 | 19 | 21 | 14 | 0 |
| | | 79 | 67 | 22 | 6 | 76 | 64 | 25 | 7 | 80 | 72 | 24 | 7 |
| **1993** | | 67 | 12 | 39 | 0 | 61 | 12 | 34 | 0 | 68 | 17 | 40 | 0 |
| | | 25 | 4 | 59 | 0 | 20 | 4 | 56 | 0 | 22 | 6 | 60 | 0 |
| | | 56 | 26 | 91 | 9 | 53 | 24 | 87 | 8 | 55 | 28 | 98 | 8 |
| | | 37 | 28 | 26 | 6 | 35 | 27 | 26 | 0 | 36 | 29 | 27 | 0 |
| | | 66 | 41 | 93 | 35 | 69 | 43 | 87 | 28 | 65 | 42 | 98 | 32 |
| **1994** | | 0 | 0 | 0 | 100 | 0 | 0 | 0 | 100 | 0 | 0 | 0 | 100 |
| | | 8 | 7 | 88 | 0 | 8 | 7 | 86 | 0 | 10 | 9 | 90 | 0 |
| | | 26 | 99 | 98 | 26 | 31 | 100 | 86 | 25 | 27 | 98 | 100 | 27 |
| | | 100 | 87 | 33 | 24 | 100 | 83 | 40 | 22 | 98 | 88 | 36 | 28 |
| | | 15 | 98 | 91 | 5 | 16 | 99 | 78 | 7 | 18 | 99 | 99 | 9 |
| **1995** | | 80 | 34 | 9 | 0 | 75 | 31 | 9 | 0 | 82 | 40 | 12 | 0 |
| | | 18 | 63 | 9 | 0 | 18 | 60 | 14 | 0 | 64 | 20 | 13 | 0 |
| | | 17 | 99 | 92 | 8 | 19 | 99 | 79 | 9 | 20 | 99 | 100 | 11 |
| | | 7 | 53 | 60 | 1 | 9 | 51 | 60 | 0 | 11 | 53 | 62 | 0 |
| | | 41 | 12 | 36 | 1 | 35 | 12 | 32 | 0 | 38 | 13 | 36 | 0 |
| **1996** | | 0 | 0 | 0 | 100 | 0 | 0 | 0 | 100 | 0 | 0 | 0 | 100 |
| | | 0 | 0 | 0 | 0 | 0 | 0 | 0 | 0 | 0 | 0 | 0 | 0 |
| | | 0 | 0 | 0 | 100 | 0 | 0 | 0 | 100 | 0 | 0 | 0 | 100 |
| | | 0 | 0 | 0 | 0 | 0 | 0 | 0 | 0 | 0 | 0 | 0 | 0 |
| | | 0 | 0 | 0 | 100 | 0 | 0 | 0 | 100 | 0 | 0 | 0 | 100 |
| **1997** | | 27 | 5 | 43 | 0 | 22 | 6 | 38 | 0 | 24 | 7 | 42 | 0 |
| | | 49 | 19 | 91 | 4 | 45 | 18 | 87 | 3 | 48 | 22 | 97 | 3 |
| | | 28 | 39 | 87 | 19 | 34 | 41 | 87 | 11 | 33 | 43 | 96 | 9 |
| | | 6 | 46 | 65 | 0 | 9 | 44 | 64 | 0 | 9 | 45 | 67 | 0 |
| | | 14 | 60 | 85 | 3 | 15 | 60 | 83 | 4 | 16 | 22 | 90 | 3 |
| **1998** | | 16 | 68 | 95 | 4 | 16 | 68 | 87 | 5 | 18 | 71 | 100 | 5 |
| | | 14 | 44 | 94 | 3 | 15 | 42 | 91 | 3 | 18 | 44 | 100 | 1 |
| | | 61 | 36 | 97 | 25 | 62 | 37 | 92 | 20 | 60 | 38 | 100 | 23 |
| | | 0 | 0 | 0 | 100 | 0 | 0 | 0 | 100 | 0 | 0 | 0 | 100 |
| | | 85 | 36 | 37 | 20 | 87 | 40 | 39 | 11 | 89 | 45 | 42 | 13 |
| **1999** | | 39 | 88 | 10 | 1 | 36 | 86 | 19 | 2 | 41 | 91 | 21 | 26 |
| | | 21 | 12 | 60 | 1 | 19 | 12 | 57 | 0 | 20 | 13 | 61 | 0 |
| | | 17 | 72 | 86 | 6 | 18 | 73 | 81 | 7 | 19 | 75 | 92 | 7 |
| | | 70 | 32 | 99 | 19 | 70 | 31 | 92 | 16 | 69 | 34 | 100 | 20 |
| | | 45 | 93 | 68 | 74 | 60 | 98 | 80 | 68 | 45 | 85 | 71 | 71 |

圖片出處與致謝

Agence eureka: 130

akg-images: 144; © Les Arts Décoratifs, Paris: 12, 93.

Bridgeman Images/DaTo Images: 108; The Stapleton Collection: 67; Victoria & Albert Museum: 64.

© Neville Brody: 217.

Courtesy Sarah Campbell and Allan Edwards; Havana, 1983, original painting by Susan Collier and Sarah Campbell (gouache on paper) for the furnishing fabric collection "Six Views," licensed for production to Christian Fischbacher: 195.

Courtesy David Carson: 214.

Courtesy Seymour Chwast: 188.

Corbis/Christie's Images: 151; K.J.Historical: 207.

Courtesy and © cyan,www.cyan.de: 225.

Courtesy and © Georgina von Etzdorf:210.

© Jim Evans aka TAZ, www.tazposters.com: 178, 218.

Shepard Fairey/OBEYGIANT.COM: 226.

Getty Images/Galerie Bilderwelt: 71;Imagno: 37; John D. Kisch/Separate Cinema Archive: 86, 104, 173, 196; Movie Poster Image Art: 119, 133, 81, 147; Museum of London/ Heritage Images: 41; Print Collector: 34, 155, 163; SSPL: 126.

© Milton Glaser: 160.

April Greiman/made in space: 203, 229.

Images Musicales collection, www. imagesmusicales.be: 59.

Library & Archives Canada: 78

Library of Congress, Washington, D.C.: 15, 19, 28, 31, 38, 42, 46, 49, 90, 94, 107.

Courtesy John Maeda: 222.

MAK – Austrian Museum of Applied Arts/ Contemporary Art: Photo: © MAK: 27; Photo: © MAK/Ingrid Schindler: 20.

Mary Evans Picture Library: 75, 116; Museum of Domestic Design & Architecture (MODA): 89; The National Army Museum: 103.

Me Company 1995. www.mecompany.com: 221.

Courtesy of New Order and Peter Saville: 204.

Photofest © Orion Pictures: 213.

Private Collection: 24, 45, 53, 63, 68, 72, 85, 97, 100, 111, 115, 122, 129, 134, 138, 148, 156, 170, 174, 182, 192, 199, 200.

© Simon Rendall: 56.

Rex/Courtesy Everett Collection:137, 141.

Scala, Florence: 16; Cooper-Hewitt, National Design Museum, Smithsonian Institution/ Art Resource, NY: 112, 210; Digital image, The Museum of Modern Art, New York: 185, 191, 204.

© Victoria and Albert Museum, London: 50, 125, 152, 169, 195.

Courtesy of Wolfgang's Vault (www. wolfgangsvault.com) © Wolfgang's Vault: 159, 177.

首先感謝每位協助完成本書的人，尤其是 Ellie Wilson 無比的耐心與支持。感謝 ILEX 出版公司的每位夥伴：Zara Larcombe 的 出 版 邀 約、Frank Gallaugher 與 Julie Weir 協助各工作環節，Richard Wolfströme 設計別出心裁的版面。還要感謝以下各方人士，惠予使用作品：Jim Evans, April Greiman, John Maeda and Marina Mikhalis, David Carson, Neville Brody, Peter Saville and Alice Cowling, Milton Glaser and DanBates, Seymour Chwast, Paul White and Jonathan Tobin (Me Company)，Detlef Fielder and Daniela Haufer (cyan)，Georgina von Etzdorf and Jimmy Docherty, Sarah Campbell and Allan Edwards, Simon Rendall, Shepard Fairey and Vanthi Pham (OBEY)。

下列機構與人士曾為本書提供圖片與建議，在此特別申謝：Images Musicales 樂譜圖庫的 Frank & Divine Lateur-Crappé、Scala 圖庫的 Valentina Bandelloni、V&A 博物館圖庫的 Olivia Stroud、奧地利應用美術館（MAK）的 Thomas Matyk、Bridgeman 圖庫的 Holly Taylor、Mary Evans 圖庫的 Mark Vivian。

最後要感謝出現在這本書的藝術家與設計師，無論是赫赫有名或佚名者——因為有你們，二十世紀才更繽紛多彩。